图形语言

苑丽英 江滨 刘懿 编著

设计学院设计基础教材
Design Elementary Textbook by Design College
Graphical Language

中国建筑工业出版社

图书在版编目(CIP)数据

图形语言/苑丽英　江滨　刘懿编著.—北京：中国建筑工业出版社，2007
(设计学院设计基础教材)
ISBN 978-7-112-08926-0

Ⅰ.图… Ⅱ.①苑… ②江… ③刘… Ⅲ.构图学－高等学校－教材 Ⅳ.J061

中国版本图书馆CIP数据核字（2007）第045186号

责任编辑：陈小力　李东禧
责任设计：崔兰萍
责任校对：兰曼利　孟　楠

设计学院设计基础教材
图形语言
苑丽英　江滨　刘懿　编著
*
中国建筑工业出版社出版(北京西郊百万庄)
新华书店总店科技发行所发行
北京广厦京港图文有限公司设计制作
北京中科印刷有限公司印刷
*
开本：880×1230毫米　1/16　印张：4¼　字数：132千字
2007年5月第一版　2007年5月第一次印刷
印数：1—3,000册　定价：28.00元
<u>ISBN 978-7-112-08926-0</u>
　　　(15590)

版权所有　翻印必究
如有印装质量问题，可寄本社退换
(邮政编码　100037)
本社网址：http://www.cabp.com.cn
网上书店：http://www.china-building.com.cn

设计学院设计基础教材编委会

编委会主任 鲁晓波（清华大学美术学院副院长、博士生导师）
　　　　　　 张惠珍（中国建筑工业出版社副总编、编审）
编委会副主任 郝大鹏（四川美术学院副院长、硕士生导师）
　　　　　　 黄丽雅（华南师范大学副校长、硕士生导师）
执行主编 江　滨（中国美术学院设计学院博士研究生、副教授）

编委会名单 林乐成（清华大学美术学院工艺系教授、硕士生导师）
（以下排名不分先后）　洪兴宇（清华大学美术学院工艺系主任、副教授、硕士生导师）
　　　　　　 苏　滨（清华大学美术学院博士后）
　　　　　　 孟　彤（北京大学深圳研究生院博士后）
　　　　　　 赵　伟（中央美术学院人文学院博士）
　　　　　　 郑巨欣（中国美术学院设计学院博士、教授、硕士生导师）
　　　　　　 葛鸿雁（中国美术学院副教授、硕士生导师）
　　　　　　 周　刚（中国美术学院设计学院副教授、硕士生导师）
　　　　　　 陈永仪（中国美术学院设计学院博士）
　　　　　　 艾红华（中国美术学院造型艺术学院博士研究生、副教授）
　　　　　　 王剑武（中国美术学院硕士、讲师）
　　　　　　 盛天晔（中国美术学院博士、副教授）
　　　　　　 黄斌斌（中国美术学院设计学院博士研究生）
　　　　　　 孙科峰（中国美术学院建筑学院博士研究生）
　　　　　　 陈冀峻（中国美术学院建筑学院博士研究生）
　　　　　　 刘明明（四川美术学院设计系教授、硕士生导师）
　　　　　　 王嘉陵（四川美术学院设计系教授、硕士生导师）
　　　　　　 邵　宏（广州美术学院研究生处处长、博士后、教授、硕士生导师）
　　　　　　 田　春（武汉大学博士后、广州美术学院讲师）
　　　　　　 吴卫光（广州美术学院博士、教授、硕士生导师）
　　　　　　 汤　麟（湖北美术学院教授、硕士生导师）
　　　　　　 张　娜（湖北美术学院硕士、讲师）
　　　　　　 王昕宇（天津美术学院设计学院视觉传达系讲师）
　　　　　　 李智瑛（天津美术学院设计学院硕士、讲师）
　　　　　　 郑筱莹（鲁迅美术学院硕士）
　　　　　　 韩　巍（南京艺术学院设计学院环境艺术设计系主任、教授、硕士生导师）
　　　　　　 孙守迁（浙江大学现代工业设计研究所教授、博士生导师）
　　　　　　 柴春雷（浙江大学现代工业设计研究所博士后）
　　　　　　 苏　焕（浙江大学现代工业设计研究所博士研究生）
　　　　　　 朱宇恒（浙江大学建筑学院博士）
　　　　　　 王　荔（同济大学传播与艺术设计学院院长、博士、教授、硕士生导师）
　　　　　　 李　琪（上海大学美术学院硕士）
　　　　　　 谢　森（广西艺术学院教务处长、教授、硕士生导师）
　　　　　　 柒万里（广西艺术学院设计学院院长、教授、硕士生导师）
　　　　　　 黄文宪（广西艺术学院设计学院副院长、教授、硕士生导师）

陆红阳（广西艺术学院设计学院教授、硕士生导师）
韦自力（广西艺术学院设计学院副教授）
李　娟（广西艺术学院设计学院硕士、讲师）
陈　川（广西艺术学院设计学院硕士）
乔光明（江南大学设计学院讲师）
陆柳兰（江南大学设计学院硕士、讲师）
张　森（北京服装学院视觉传达系教授、硕士生导师）
汪燕翎（四川大学艺术学院讲师、硕士）
林钰源（华南师范大学美术学院院长、教授、硕士生导师）
方少华（华南师范大学美术学院副院长、教授、硕士生导师）
程新浩（华南师范大学美术学院副院长、教授、硕士生导师）
胡光华（华南师范大学美术学院博士、教授、硕士生导师）
毛健雄（华南师范大学美术学院副教授、硕士生导师）
罗　广（华南师范大学美术学院副教授）
汤重熹（广州大学设计学院院长、教授）
李　娟（浙江工业大学之江学院艺术系主任、副教授）
刘　懿（浙江工业大学硕士）
王　颖（浙江理工大学博士）
何　征（浙江林业学院艺术设计学院教授）
王轩远（浙江工商学院艺术设计系博士研究生）
苑英丽（浙江财经学院硕士）
周晓鸥（杭州师范大学美术学院院长、副教授、硕士生导师）
李建设（河南大学艺术学院教授、硕士生导师）
倪　峰（河南大学艺术学院副教授）
谭黎明（重庆工商大学设计艺术学院副教授、硕士生导师）
刘沛沛（西南大学美术学院油画系主任、副教授、硕士生导师）
张　星（云南大学国际现代设计学院副教授）
裴继刚（佛山科技学院文学与艺术分院副院长、硕士、副教授）
范劲松（佛山科技学院艺术设计系主任、博士、教授）
金旭明（桂林工学院设计系硕士、副教授）
罗克中（广西师范大学美术系教授）
吴　坚（福建师范大学美术学院讲师、硕士）
马志飞（福建师范大学博士研究生）
张建中（中国美术学院设计学院硕士）
张铣锋（中国美术学院设计学院硕士）
高　嵬（中国美术学院设计学院硕士）
於　梅（中央民族大学博士研究生）
周宗亚（中国艺术研究院博士研究生）
林恒立（江南大学硕士研究生）

序

设计学院设计专业大部分没有确定固定教材,因为即使开设专业科目相同,不同院校追求教学特色,其专业课教学在内容、方法上也各有不同。但是,设计基础课程的开设和要求却大致相同,内容上也大同小异。这是我们策划、编撰这套"设计学院设计基础教材"的基本依据。

据相关统计,目前国内设有设计类专业的院校达700多所,仅广东一省就有40多所。除了9所独立美术学院之外,新增设计类专业的多在综合院校,有些院校还缺乏相应师资,应对社会人才需求的扩招,使提高教学质量的任务更为繁重。因此,高质量的教材建设十分关键,设计类基础教学在评估的推动下也逐渐规范化,在选订教材时强调高质量、正规出版社出版的教材,这是我们这套教材编写的目的。

目前市场上这类设计基础书籍较为杂乱,尚未形成体系,内容大都是"三大构成"加图案。面对快速发展的设计教育,尚缺少系统性的、高层次的设计基础教材。我们编写的这套14本面向设计学院的设计基础教材的模型是在中国美术学院设计学院基础部教学框架的基础上,结合国内主要院校的基础教学体系整合而来。本套教材这种宽口径的设计思路,相信对于国内设计院校从事设计基础教学的教师和在校学生具有广泛适用性和参考价值。其中《色彩基础》、《素描基础》、《设计速写基础》、《设计结构素描》、《图案基础》等5本书对美术及设计类高考生也有参考价值。

西方设计史和设计导论(概论)也是设计学院基础部必开设的理论课,故在此一并配套列出,以增加该套教材的系统性。也就是说,这套教材包括了设计学院基础部的从设计实践到设计理论的全部课程。据我们调研,如此较为全面、系统的设计基础教材,在市场上还属少见。

本套教材在内容上以延续经典、面向未来为主导思想,既介绍经过多年沉淀的、已规范化的经典教学内容,同时也注重创新,纳入新的科研成果和试验性、探索性内容,并配有新颖的图片,以体现教材的时代感。设计基础部分的选图以国内各大美术学院设计学院基础部为主,结合其他院校师生的优秀作品,增加了教学案例的示范意义。

本套教材的主要作者来自于清华大学美术学院、中央美术学院、中国美术学院、浙江大学、四川美术学院、广州美术学院等国内知名院校,这些作者既有丰富的教学经验,又都有专著出版经验,有些人还曾留学海外,并多次出国进行学术交流。作者们广阔的学术视野、各具特色的教学风格,都体现在这套教材的编写中。

鲁晓波

目 录

序　　　　　　　　　　　　　　　　　　　　　　　　　　　　　　　鲁晓波

第1章　概述 ·· 1
　1.1　图形语言的概念 ·· 1
　1.2　图形的演变 ··· 2
　1.3　图形语言的教学 ·· 3

第2章　图形的二维表现 ·· 4
　2.1　点的故事 ··· 4
　2.2　线的故事 ·· 11
　2.3　对物象的表现 ··· 20
　2.4　形态语法 ·· 37

第3章　图形的二维半／三维表现 ··· 38
　3.1　二维半／三维图形表现 ·· 38
　3.2　二维半／三维图形表现的方式 ······································ 38
　3.3　从立体造型转化为二维图形 ·· 44

第4章　图形的表意 ·· 49
　4.1　图形的表意功能 ·· 49
　4.2　意象的分类 ··· 49
　4.3　意象的图形表达方式 ··· 49

致谢 ·· 62

第1章 概述

我们所生活的世界,由亿万物种组成,每一物种间的交流,都是构成其群态稳定的不可缺失的根本。就如同蜜蜂可以通过跳"8"字舞来告诉同伴,它找到了美味的"新大陆";蚂蚁通过触角来传播敌人进攻的信号;由于人类对于自然界的特殊性,我们除了掌握用声音来传递信息的语言之外,有以肢体动作来表达的肢体语言,还有以印刷物品为载体作交流的文字符号与画面等等,当然这其中就涉及到本文所述的"图形语言"。

1.1 图形语言的概念

人类的语言通过长短句组成,而语句是由按照一定的法则,组织在一起的单个文字、单词或词组构成。这一定的法则即是我们所熟知的语法。整个语言的交流方式,便是一个在人们掌握了一定量文字并达成共识的前提下,通过语法法则进行编码与解码的过程。

一定量文字+语法=语言

所谓"图形"是译自英文"graphic"一词,指在一定幅面中所传递信息的符号化视觉载体。而"图形语言"则是利用图形这种视觉载体通过一定的"语法法则",达成在平面设计师与观众之间进行信息交流的一种语言表现形式。如果换个角度看,这个过程即是利用图形及其表现规律进行"编码"与"解码"的过程。

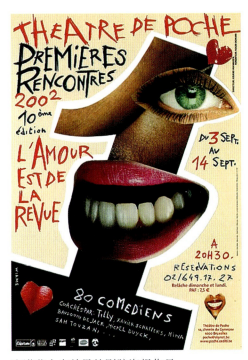

充满蒙太奇效果的剧院海报作品

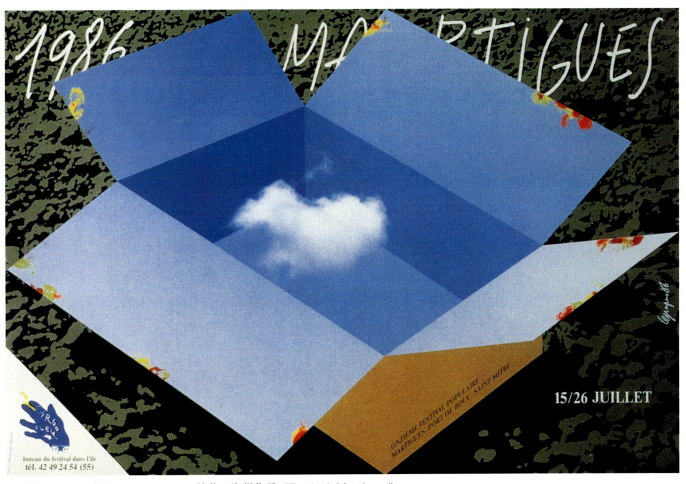

法国著名平面设计师 pierre Bernard 的节日海报作品《Festival Martigues》

一定量的图形＋表现规律＝图形语言

平面设计的灵魂是信息传达的有效性与准确性，这也是平面设计的魅力所在，就如同一位作家的文字，可以将读者诱入他优美的文章中，这时的文字显得格外重要，它决定着能否将作者的意思，完整地传递给读者，并达到预期的共鸣。我们的平面设计作品就如同作家的小说作品，只是作品中的文字转换成了图形，而对于作品中图形的拿捏与推敲，体现出一个设计师的水准与功力。

图形是构成平面设计作品的基石，换句话说，如果一幅平面设计作品的图形表现不成功，那就仿佛一座摩天大厦的地基不稳，在这样的基础上无论你选用的材料有多么精彩，表现的手法有多么个性，都将无法改变大楼倾塌的现实。

1.2 图形的演变

最早的图形出现在洞窟中的原始壁画上，作为对当时事实的记录留存了下来。此后，这种象形的图案渐渐演化成我们今天所熟知的文字。基于此，文字的诞生成为人类文明的又一见证。但是，如果我们的交流仅限于此，那么这个世界就会变得了无生机，也正是由于人类诞生至今对于自然界的好奇与探索精神，才使我们没有简单地沉醉于物质层的满足中，而是进一步在不断寻求新奇事物答案的同时，随着人类历史的演进，催生了宗教、艺术等文化形式。

近代的设计启蒙运动，推动了图形设计的进一步发展与完善。在约翰·拉斯金（John Ruskin，1819～1900年，维多利亚时期最重要的艺术家、科学家、诗人与哲学家，英国工艺美术运动的理论指导者）与维廉·莫里斯（William Morris，1834～1896年，英国设计师、作家、印刷家和社会主义者，英国工艺美术运动最重要的代表人物）所倡导的工艺美术运动形成了近代"设计"概念之后，虽然整

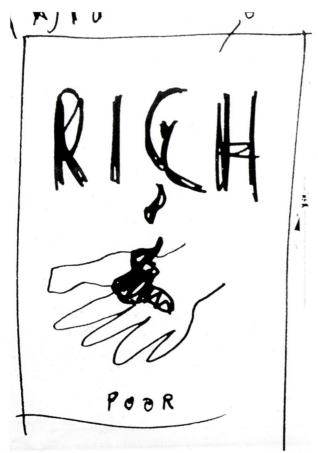

法国著名平面设计师pierre Bernard的讽刺贫富分化的海报作品

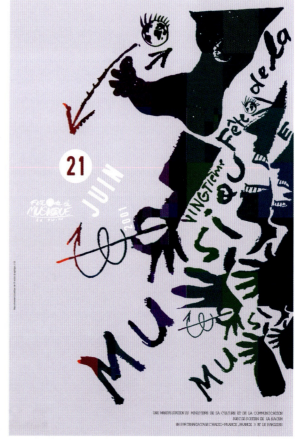

法国著名平面设计师pierre Bernard的音乐会海报作品《Fête de la musique》

体的设计仍然延续着维多利亚时期的残留的过分的"矫揉造作",但随着包豪斯(Bauhaus,始建于1919年德国小城——魏玛,近代造型设计教育的摇篮,最终于1933年受纳粹镇压而被迫关闭)的建立最终确立了近代设计教育体系。人们不再为工业化浪潮的洗礼而坐立不安、奔走疾呼,开始接受社会改变的现实,并开始从功能性的角度出发实施设计。此时,图形设计摆脱了过分的装饰色彩,功能性的诉求占据了主要地位。

1.3 图形语言的教学

图形语言教学是平面设计专业教学中的重要基础课程之一,是训练学生平面语言及思维方式的必要手段,是开发学生运用图形语言组织形态、传达思想的能力的必须。

图形语言课程通常分两个阶段:

第一阶段,对于"物"抽象形态的认知、把握与解读——解码的过程。

当我们希望掌握一门语言时,我们通常会从了解并运用其单词、文字开始。对于"图形语言"这门课程来说,亦不例外。在这里,对于点、线等基础图形元素知识的了解与表现形式的掌握以及图形符号的训练,成为掌握"单词文字"等语言符号的重要开端。

第二阶段,对于信息传达的训练——编码的过程。

在第二阶段中,当我们对点、线等基础图形元素知识与表现形式以及图形符号的隐喻意义有了充分了解之后,意味着我们对于平面设计知识的了解迈向一个新的台阶,这时我们所要关注的是在掌握这些"单词"与"语法"之后,如何利用这些元素,组织漂亮的"句子"甚至是"一段话"。因此,我们就必须考虑怎样去表达,如何去表现才能架起一座连接你与观众之间的桥梁。只有架起这座桥,我们才能成为一名合格的设计师。不要忘记,平面设计师的使命是用视觉元素来传播意识。在这个阶段中,我们要掌握对于"一般性、简单概念"的传达与表现以及对于"对立概念"的传达与表现,此外更为复杂的是对于复杂概念的传达与表现三个部分。

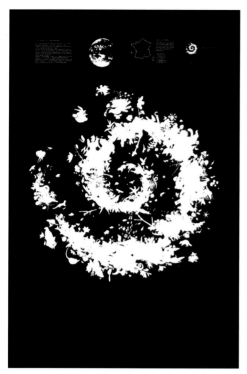

法国著名平面设计师pierre Bernard法国国家公园标志海报作品

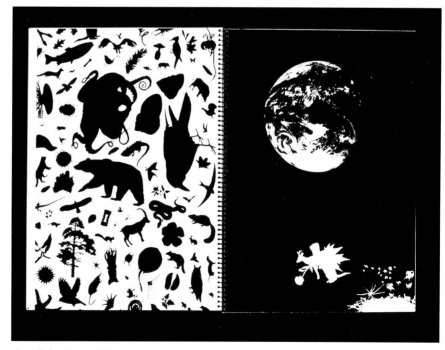

法国著名平面设计师pierre Bernard法国国家公园视觉识别系统设计

第1章 概述

第 2 章　图形的二维表现

如果说任何艺术形式皆离不开点、线、面的话，那么对于图形设计来说，就更应以此作为表现的基本要素。

我们所生活的世界里面处处充满了盎然生机，同时也处处存在着点与线与面的设计关系。也正因此，这样的熟悉与频繁，麻痹了我们的双眼，使我们不再为这种看似平常，实则巧夺天工的设计意味所陶醉。

设计的过程是一个寻找、发现、联想与创造的过程，谁能观察到比别人更多的"细节"，就意味着他的思考比其他人更有深度，他的选择比其他人更广，他的表现比其他人更生动、更丰富。

为了更好地理解图形及其表现的规律，让我们先从点、线开始。

2.1 点的故事

2.1.1 点的定义

首先，"从物质的角度来看，点为零"，因为几何学上的点是人类肉眼所无法看见的。

其次，"点"是相对的。举个例子：当一个人走近一面墙的时候，这个人相对于墙体本身，由所占面积的大小比例关系可得出，人是这幅画面中的点。可是，当我们将视距拉近时，当我们以人体作为参照物，我们的眼睛、嘴巴以及所佩戴的手表等等，相较于人体而言，都变成了点。因此我们可以得出结论，点是在与相对的线、面的比量下产生的。

最后，"点"是静止的。"点"的发生相当急促，似乎在接近"零"的时间内就形成了"点"。

由于"点"是相对的概念，在"点"找到参照物，形成"点"形态之前的形态并不能将其称为"点"。

2.1.2 点的形式

（1）点的线化——点的位移产生了线，将"点"按照一定的方向进行有规律的排列，给人的视觉留下一种因点的移动而形成的线化感觉。

（2）点的面化——把"点"以大小不同的形式，进行有目的的排列，产生点的面化感。

（3）点的重合——将大小一致的点以相对的方向运动、逐渐重合，从而产生的视觉效果。

（4）点的节奏——将大小不一的点并置于一定画幅中，由于结构关系的疏密、大小不同而形成视觉上的节奏感。

作业练习

作业设置1 点的采集

数量：10张

尺寸：15cm × 15cm

要求：在15cm × 15cm的画幅内进行对于自然界，抽象"点"形态的采集。

了解自然界"点"形态的丰富特征，注意单个元素的形态特征，保持画面结构的平衡性与层次关系。

作业设置2 点的创作

数量：10张

尺寸：15cm × 15cm

要求：在15cm × 15cm的画幅中对点的形态进行有规则的创作，表现手法与材料均不限。注意单个元素的形态特征，保持画面结构的平衡性与层次关系。注意表现手法的原创性与表现材料的新颖程度。

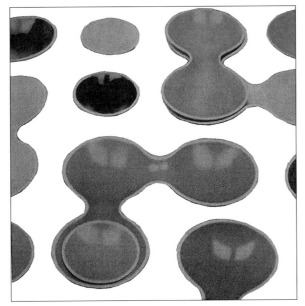
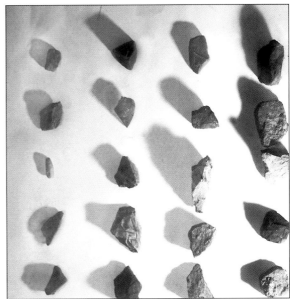
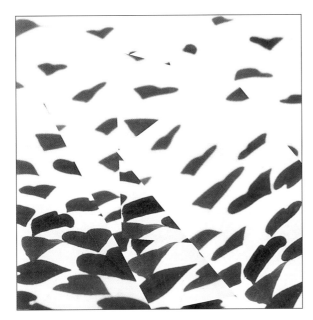
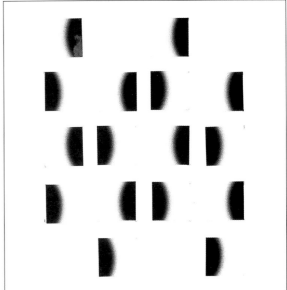

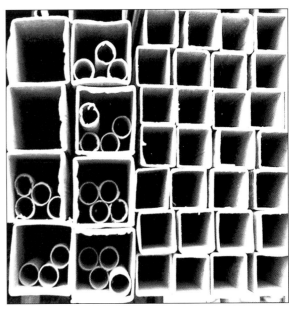

第2章 图形的二维表现 5

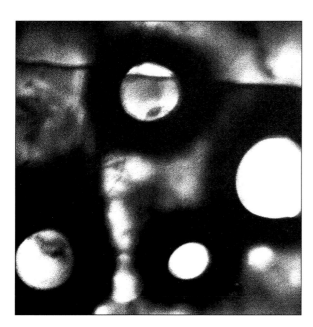
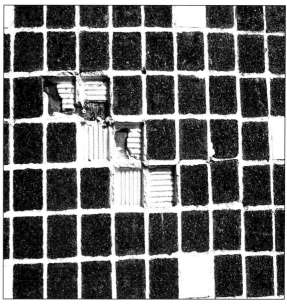

第2章 图形的二维表现

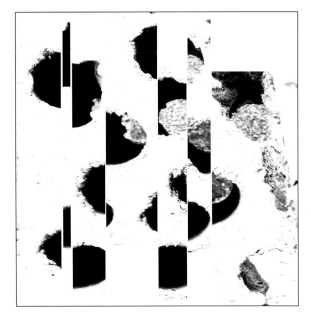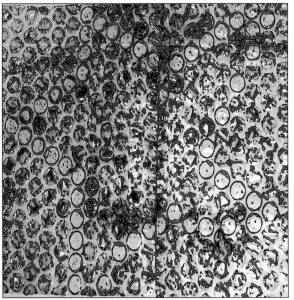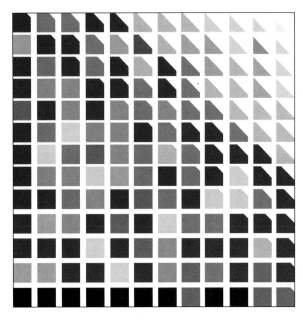

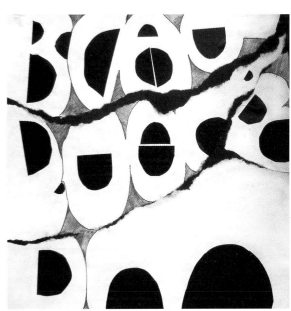

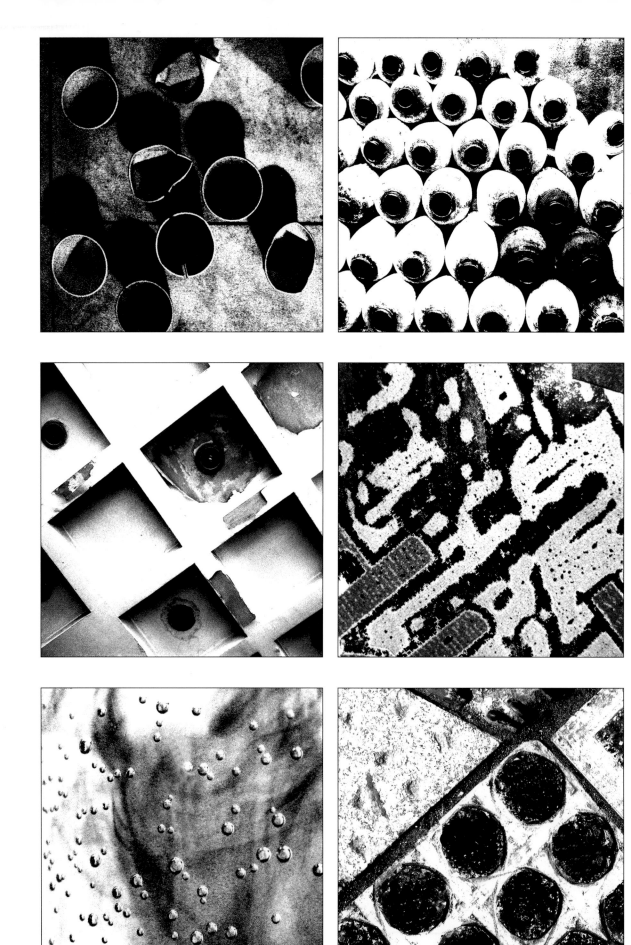

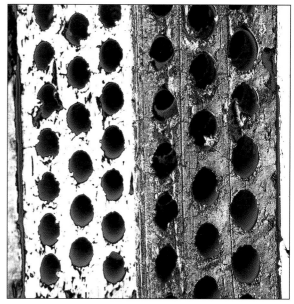
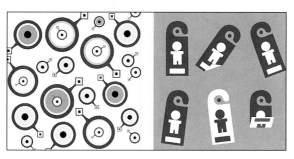
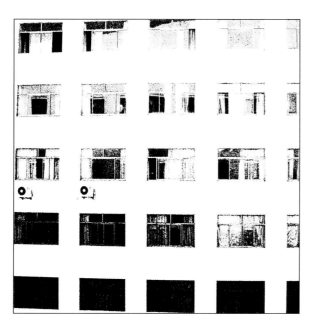
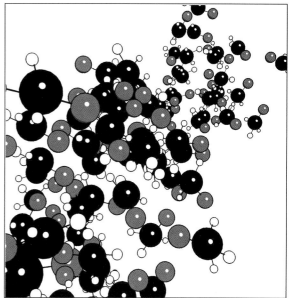

2.2 线的故事

2.2.1 线的定义

极薄的平面互相接触时，其接触的地方便形成了线。

康定斯基（Wassily Kandinsky，1866～1944年，俄国人，著名画家、教育家、青骑士画派的创始人、包豪斯创始人之一）在其著作《点、线、面》一书中曾这样描述到：在几何学上，线是一个看不见的实体，它是点在移动中留下的轨迹，因而它是由运动产生的。

由此，我们可以得出，"线"是"点"移动所产生的，而"线"的移动形成了"面"。

2.2.2 线的种类

我们可以将线的种类分为直线与曲线两大类。其中直线又可分为：不相交的线（平行线）；相接的线（折线）；交叉的线（直交线与斜交线）。而曲线又可分为：开放的曲线（弧线、旋涡线）；封闭的曲线（圆、椭圆、心形等）。

2.2.3 线的性格与情感表现

"线"是最富感情色彩的抽象形态，不同的"线"形，隐喻着不同的寓意，运动的"线"随运动方向的改变，表现出不同的性格与情感特征。所以更好地了解不同"线"形的性格与情感表现，可以帮助我们更好地掌握"线"的表达。

（1）水平的直线——中庸而平稳，具有冷漠的情感特征。

（2）竖直的线——积极向上，给人以温暖的感觉。

（3）弧线——随弧度的改变，体现出不同的张力特征。情感由弧度从小到大的改变，表现出从温暖积极到冷漠消极的转变。

（4）相同弧线的延续而形成的波浪线——给人以优美的韵律与秩序感，但太多则显得呆板、单调。

（5）不同弧度组成的波浪线——起伏跌宕，给人以节奏感，富变化。

（6）虚线——具有不确定的性格，情感表现为犹豫不决，不肯定。

（7）折线的延续——暗示性格急躁，表现出矛盾的情感。

（8）旋涡形的线——具有复杂、神秘的特征与情感表现。

（9）粗的直线——表示矜持、稳重的个性，但稍显呆滞。

（10）极细的直线——表现出灵敏而迅速的特征，但稍显轻浮。

2.2.4 线的作用

了解完线的性格与情感表现，我们不妨探究一下"线"的作用。

（1）对于"面"形的界定

封闭的线条可以很好地界定出面的大小、位置。

（2）表现空间感

线的粗细、浓淡排列常常会产生超越二维空间的视觉效果。

（3）表现方向性

旋涡形的线有一种纵深的穿越感觉，或者像箭头一样具有明确的方位指向作用。

（4）表现提示性

当我们将一段文字中的一句或多句话，用线标注，往往意味着它们比其他的文字对于观者更重要。

作业练习

作业设置（1）线的采集

数量：10张

尺寸：15cm×15cm

要求：在15cm×15cm的画幅内进行对于自然界抽象"线"形态的采集。

了解自然界"线"形态的丰富特征，注意单个元素的形态特征，保持画面结构的平衡性与层次关系。

作业设置（2）线的创作

数量：10张

尺寸：15cm×15cm

要求：在15cm×15cm的画幅内对线形态进行有规则的创作，表现手法与材料均不限。

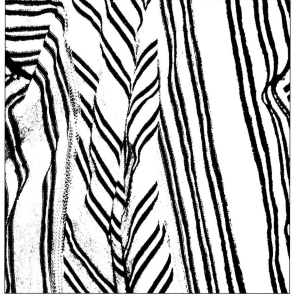
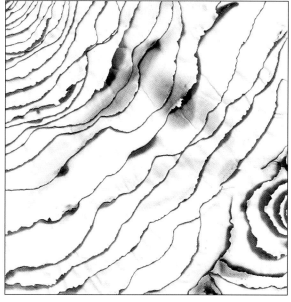

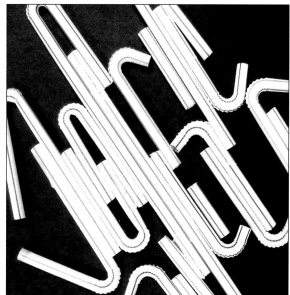
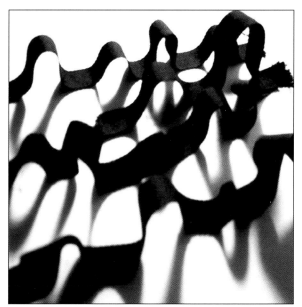

第2章 图形的二维表现

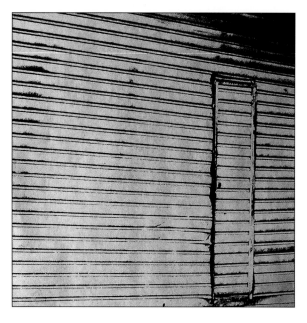

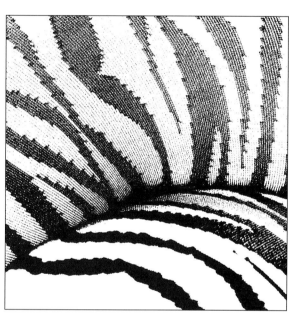
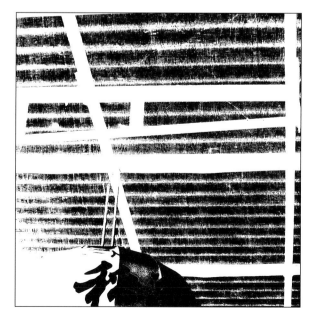
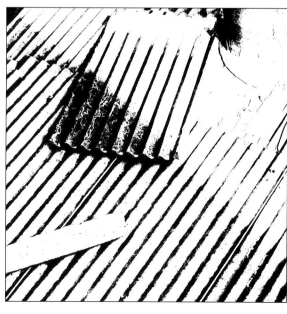

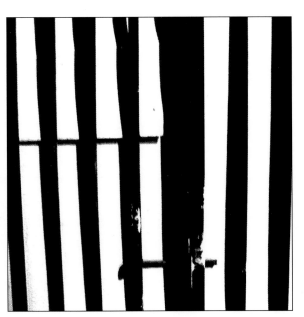

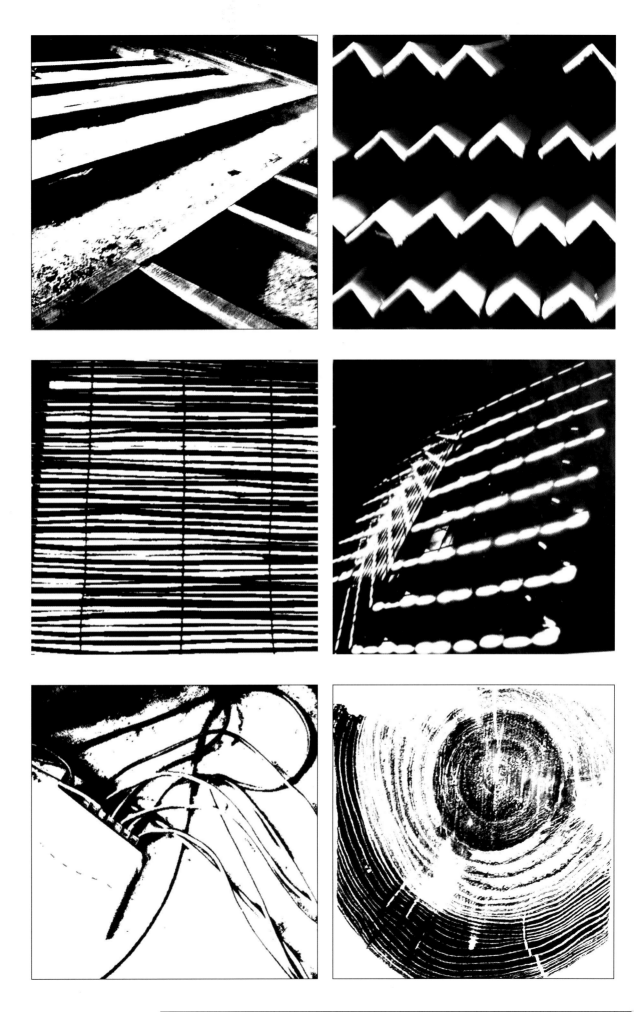

第 2 章 图形的二维表现

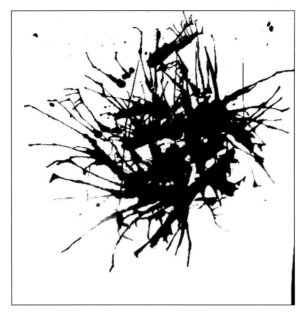
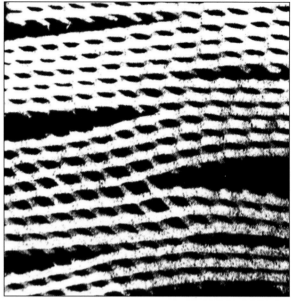

第2章 图形的二维表现 19

注意单个元素的形态特征,保持画面结构的平衡性与层次关系。注意表现手法的原创性与表现材料的新颖程度。

2.3 对物象的表现

我们的世界物种丰富,因其形态、体量、感触、滋味、色彩等特质的不同,我们将其命名为不同的称谓,每一称谓成为该物的特指符号。由于物种过度丰富,不可避免地出现了在物种间某些特征的相似性,而这种单一的相似性背后往往存在巨大的矛盾,这就成为我们平面设计师最好的联想方式。举例说,当我们提起"橘子"时,我们想到的是橙黄色可口的水果,橘子与地球相似的是形状,而"地球"是人类赖以生存的母体,二者最大的不同在于体量,如果将橘子和地球的体量作转换,这时幽默的景象就产生了,一幅画面是在浩淼的宇宙中有一颗巨大的"橘子行星",而另一幅画面也许是一位小朋友轻轻地拨开橘子般大小的地球准备品尝。暂且不论其背后所能联想到的含义,单就画面本身而论已是令人捧腹。

这便是图形的魅力所在,而完成这则"笑话"的原理,仅仅是图形语言课程中较初级的"形态联想"。因此,为了更好地将我们的视野拓宽,就要更好地观察我们周围的物体,了解它们的个性与共性,掌握表现对象的形式语言,而这又回到了我们的课题——对物象的表现。

作业练习

作业设置(1)图形求解

数量:10张

尺寸:A4画幅以内

要求:选择你所感兴趣的物体,在A4画幅内运用不同的表现手法与材料进行对其形态的采集与描绘;保持被选物体的基本形态不变与可识别性;注意画面节奏感与层次关系;注意表现手法的新颖程度与原创性;注意形式的丰富、饱满感。

作业设置(2)字母求解

数量:10张

尺寸:A4画幅以内

要求:选择你所感兴趣的拉丁字母A~Z,在A4画幅内创作,保持被选物体的基本形态不变与可识别性,注意画面节奏感与层次关系,注意表现手法的新颖程度与原创性,注意形式的丰富、饱满感,材料及表现手法不限。

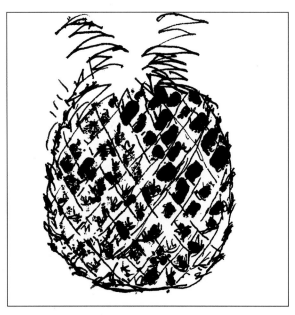
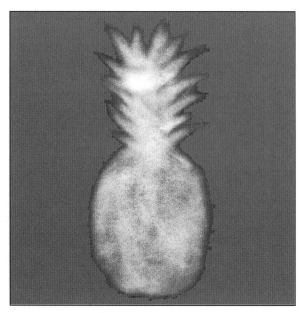

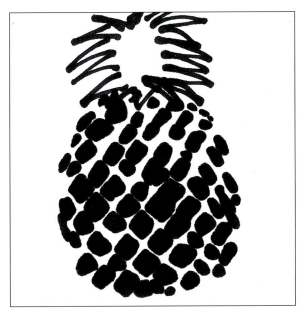
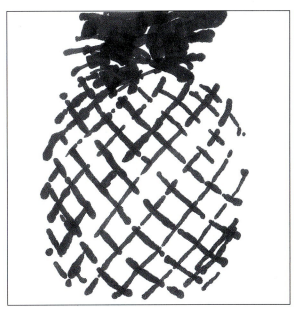
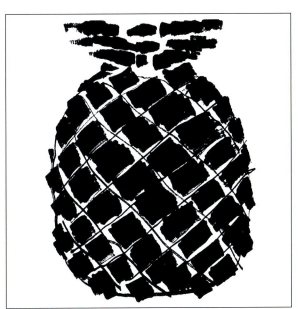
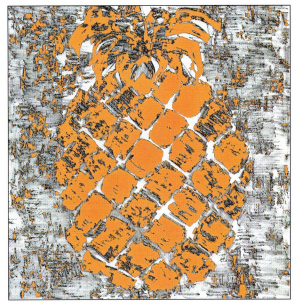
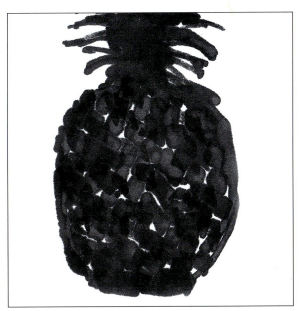
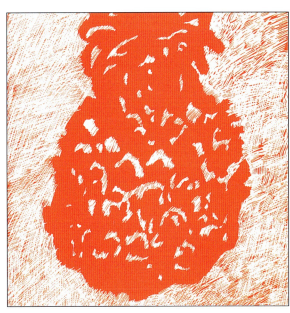

第2章　图形的二维表现

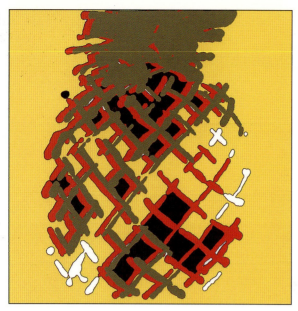
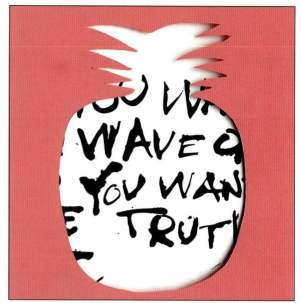
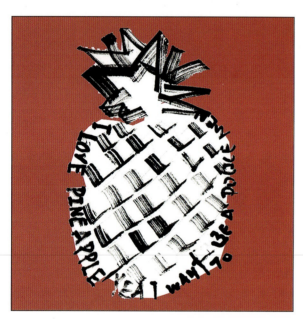
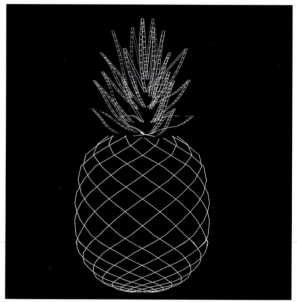
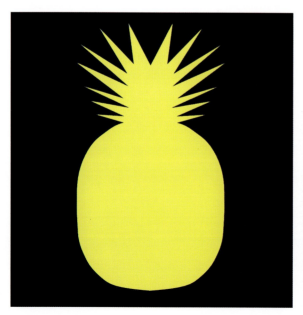
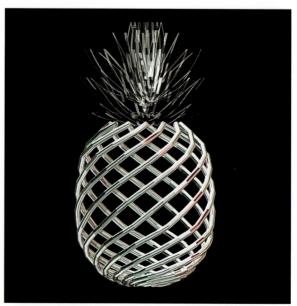

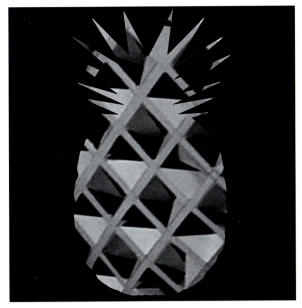
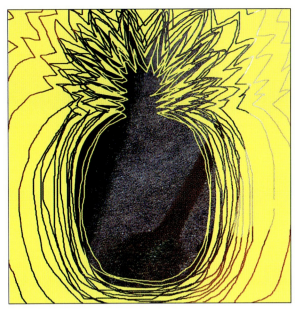
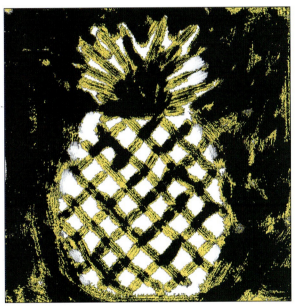
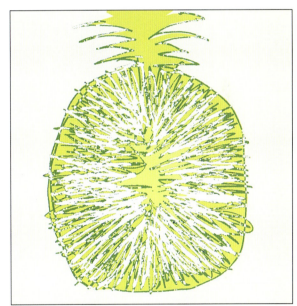
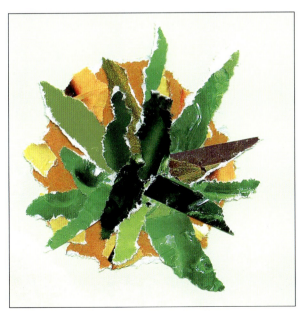
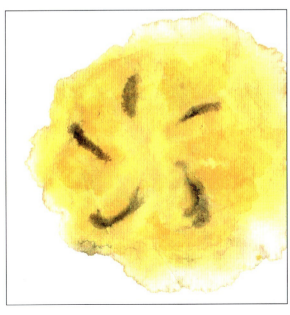

第2章 图形的二维表现

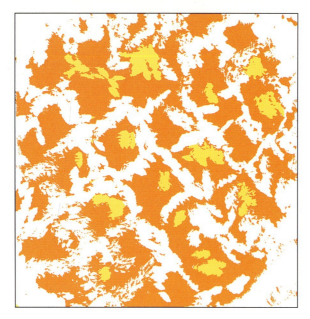

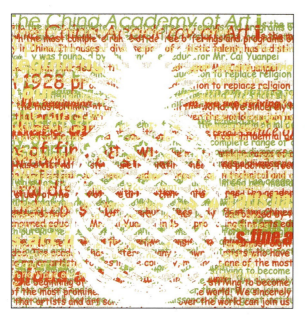
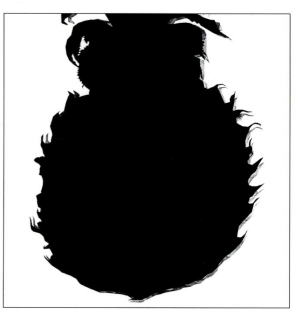
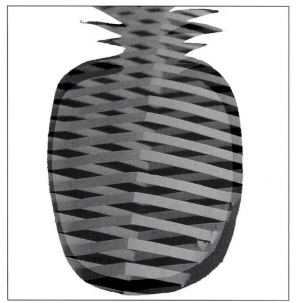
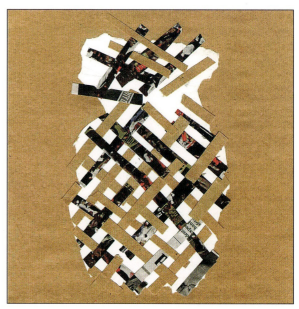

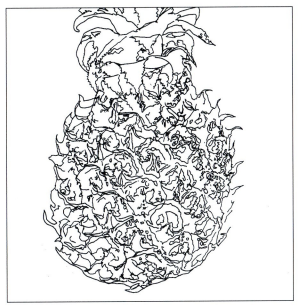
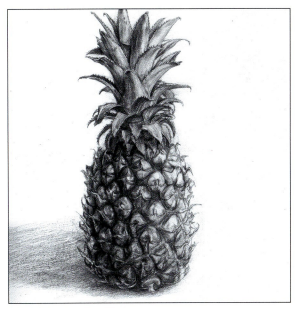
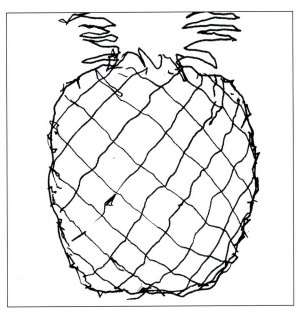
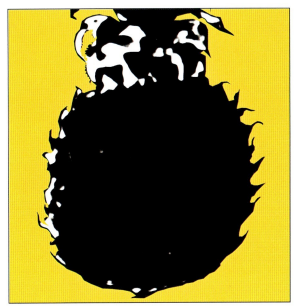
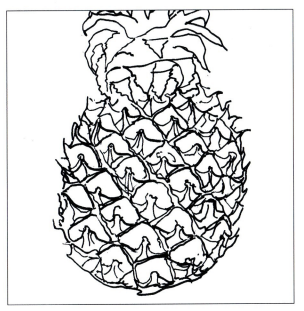
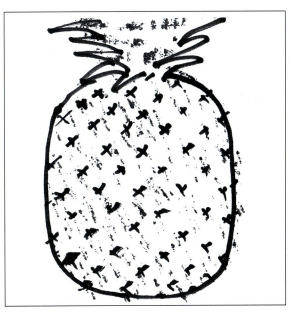

第 2 章 图形的二维表现

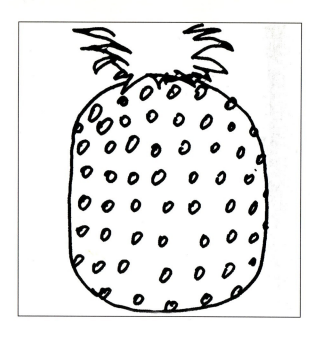
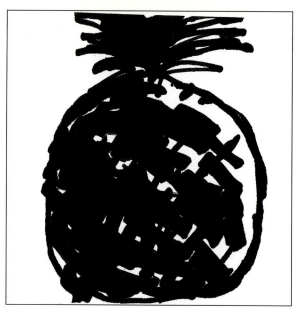
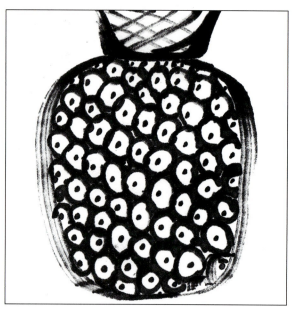
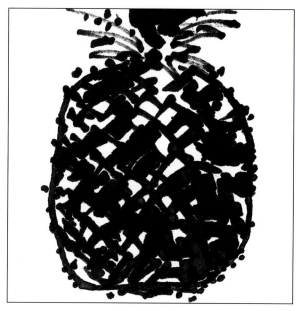
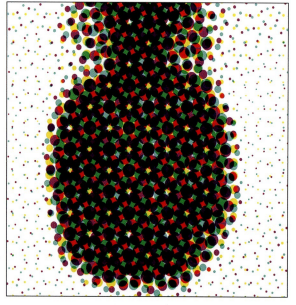

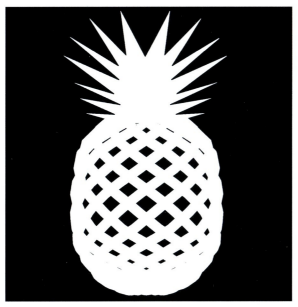
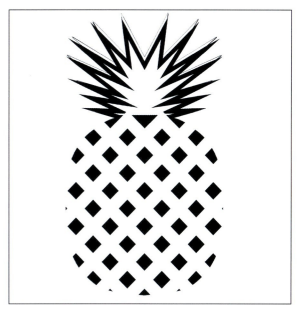
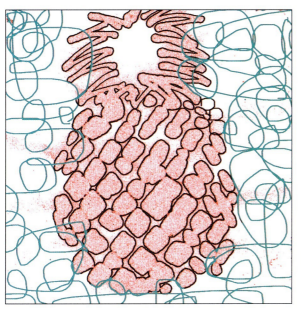
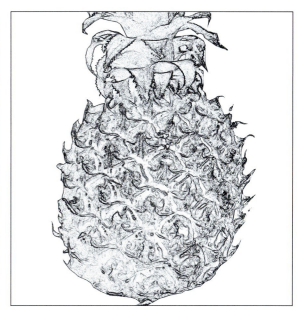
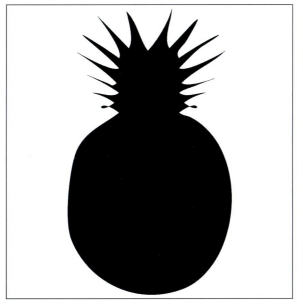
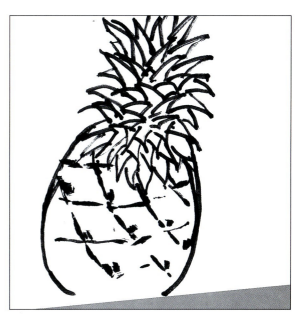

第2章 图形的二维表现

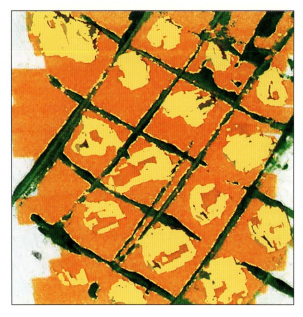
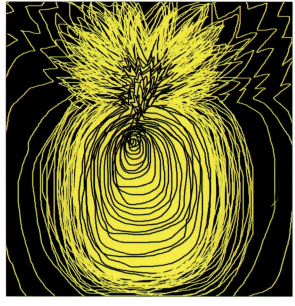
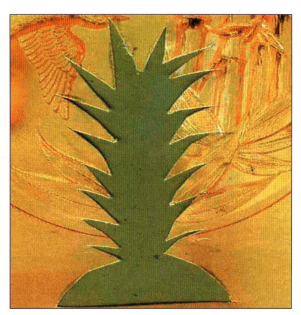
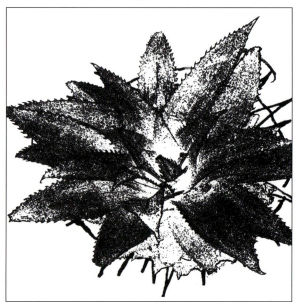
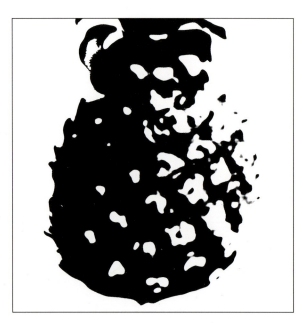
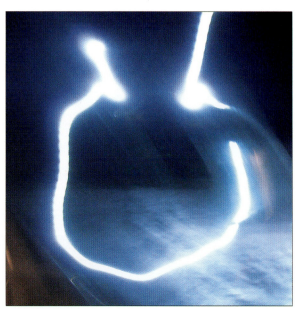

 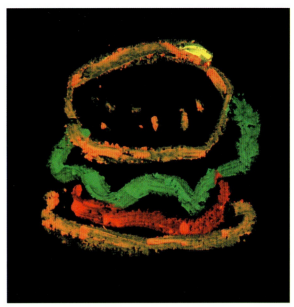
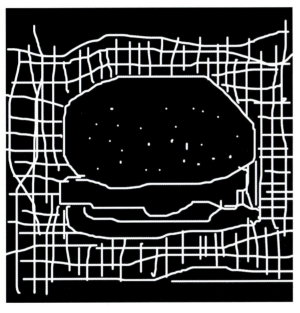 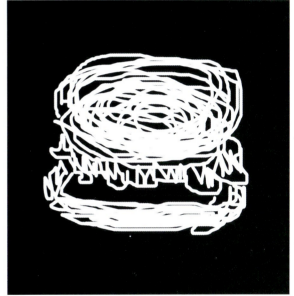

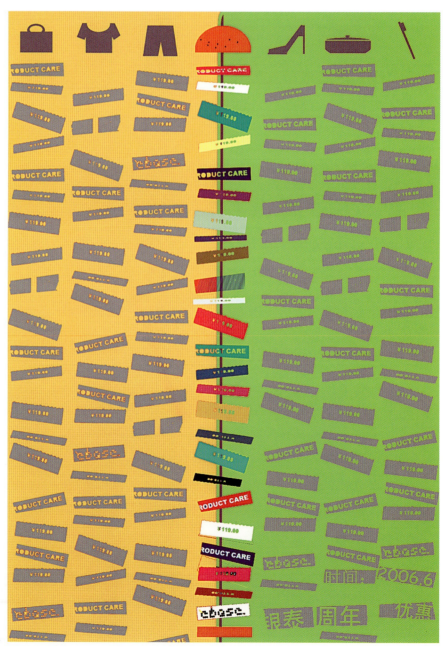

银泰周年优惠活动海报

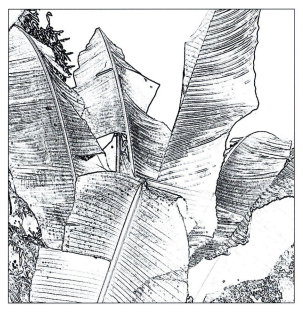
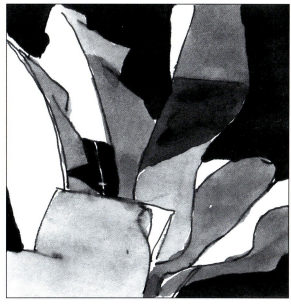
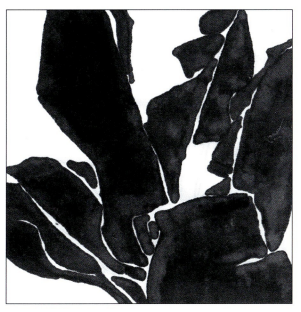
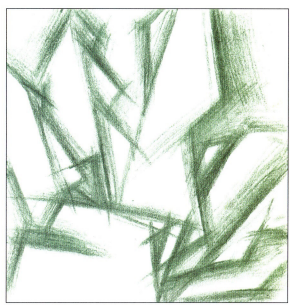
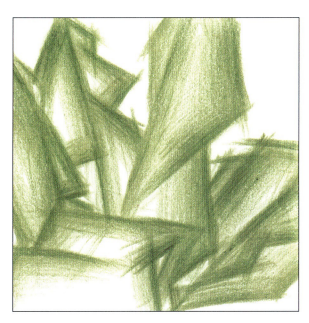

第 2 章　图形的二维表现

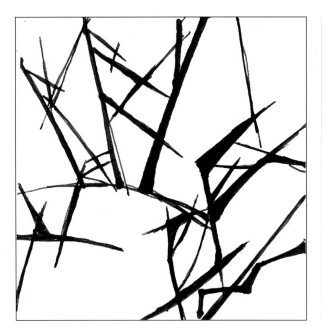
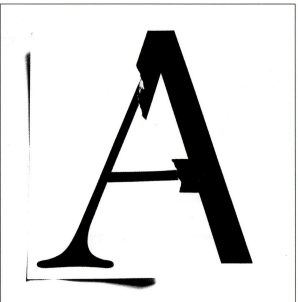
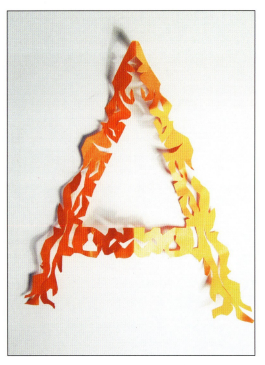
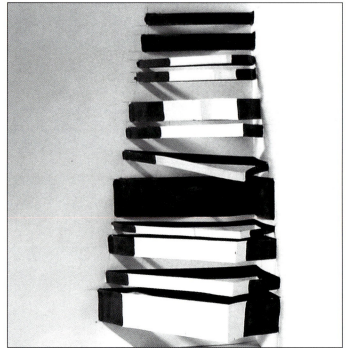

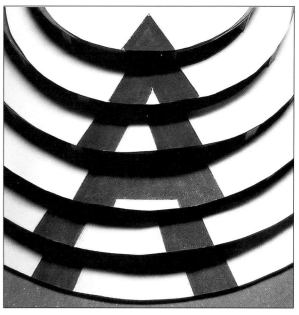
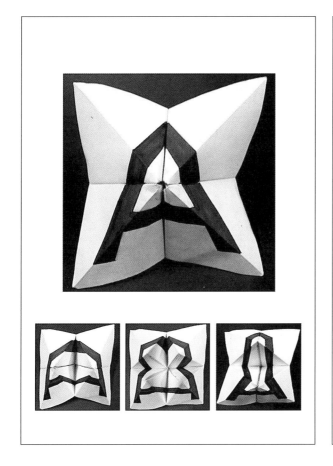
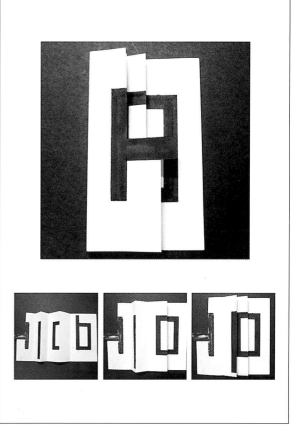

第2章 图形的二维表现 33

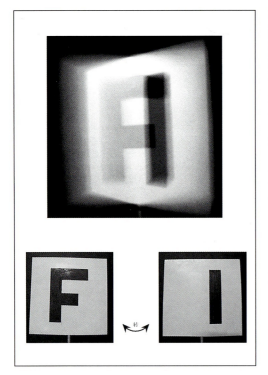
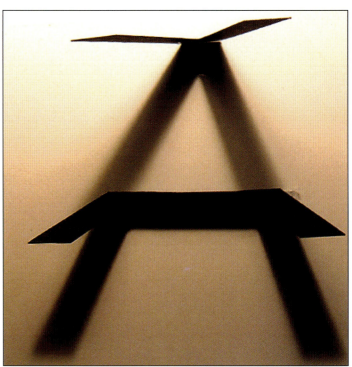
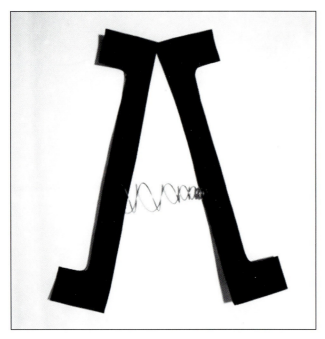
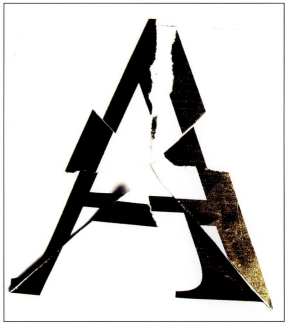

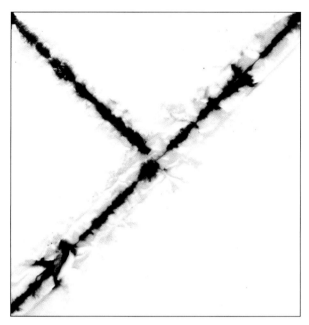
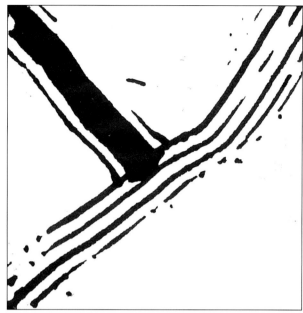
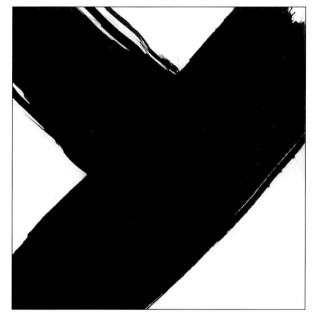
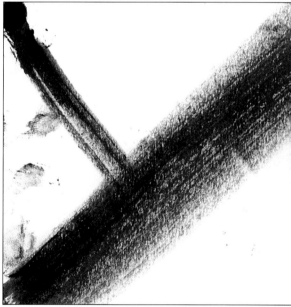

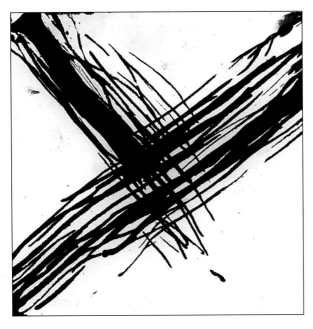
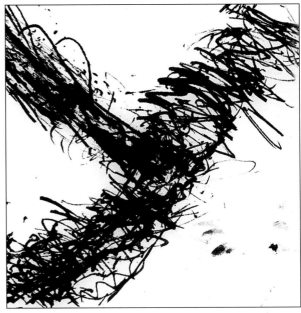
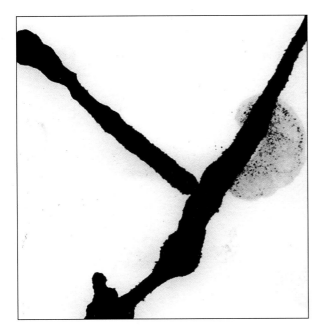
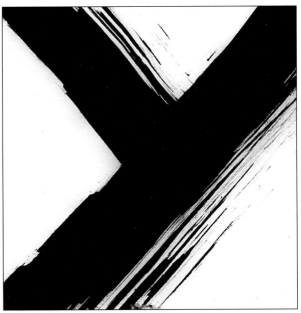

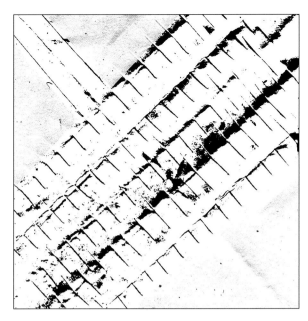
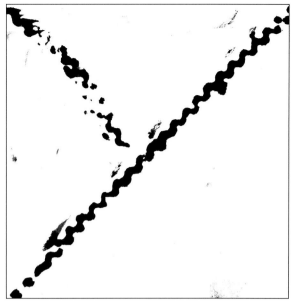

2.4 形态语法

在了解了点与线的形态之后,我们基本掌握了表现元素的基本形态特征及其情感诉求。这如同我们仅仅掌握了一门语言的单词,距离写出好的文章还有一段距离。作为平面设计的过程来说,我们如何更好地将这些"文字"组成优美的"语句"呢?这就需要我们更好地掌握表现的语言形式,不致让人产生歧义。

2.4.1 形态的提炼

在我们日常用语言来交流的时候,往往会碰见这样的场景:一个人罗罗嗦嗦说了很多话,但听者要反应好长时间才能明白他所说的意思。这样的表达就意味着没有做到言简意赅。为了使我们的图形设计可以更为清晰地与人交流,作为设计师,就必须学会对于图形形态的提炼。即在原有图形形态的基础上,对单个图形元素形态加以提炼,以求使图形语言简练、有效。同时我们还应该通过对图形形态的提炼,来进一步加强对于图形语言的组织概括能力。

2.4.2 画面的处理

画面的处理要注意构图的平衡、节奏关系的轻重有序与韵律感,注重画面黑、白、灰的层次关系。通过单一图形形态间的对比以及多形态单元形间的对比,或是单一图形形态与多种图形形态间的对比关系,来营造图形形态的多层次的画面感受。

2.4.3 材料的突破

对组成图形的材料选择上,除了我们常用的肌理效果表现之外,尽量尝试新颖的、具原创性表现的手法。通常可以采用以下手法:

(1)选取未被采用过的材料进行组织、表现。

(2)选取已被采用过的多种材料进行重构。

2.4.4 手法的突破

除了以上我们应当注意的环节以外,我们还应该尝试在表现手法上的突破。在我们已知的手法中,如:撕纸、剪纸、电子合成、骨骼编排、图形打散的基础之上,创造新的表现手法,例如:加入时间因素、加入空间概念、加入人为的互动环节等等。

第3章 图形的二维半／三维表现

3.1 二维半／三维图形表现

图形本质上是一个二维的概念，但也可以通过二维半或三维的造型手段来表现。对一个形态来说，较之于平面的造型，立体或半立体的造型显然增加了图形的表现力度。它的特点是：一方面，它增加了空间的概念，使学生对物体有一个完整的认识与理解；另一方面，它在材料上有所发挥和突破，锻炼了学生对材料认识与表现的能力。图形的二维半表现训练的目的是使学生通过动手造物的过程，打破平面表现的限制，感受不同材料的表现性，并体验材料与图形意义的结合，激发学生对事物之间联系性的想像，从而拓宽造型思路，获得丰富的想像力和灵活的造型能力。

3.2 二维半／三维图形表现的方式

人类造物的方式多种多样，从造物的手段来看，不外乎手工制造和机械制造两大类。在这里的造物——二维半的表现，主要指的是手做。造物并不是鼓励学生去忠实地复制原物，由于材料与工艺的差异，也不可能造成与原物一样的物体，而是通过不同的材料制作与主题"像"的物，它是与原物的内在动力结构特征和外在表现性特征相似的物体，例如一个谦卑的侍从所能唤起的意象就是一个弓曲的形象。虽然这种意象的轮廓线、质地、色彩都是比较模糊的，却能以最大的准确性把它们想要唤起的"力"的关系体现出来。对事物外在表性特征的表现不是对某物的精确复制，这本身就是一种认识和创造的过程，是带着理解、想像、发现、追求与发挥的行为。创造出的这一物，不是原物，又似原物，加上手工的痕迹，意味深长。

手做的方式很多，常用的几种方式有：堆积成形、缠绕、填充、相近形体的利用、粘贴、编制、凿刻等。

堆积成形：类似于雕塑或编织的造型方式。一种是利用较易于塑形的软性材料，如：橡皮泥、泥巴、石膏一类的材料，根据形体进行塑造；一种是利用细小物体的堆积构成，如图钉、曲别针、纸片、牙签、大头针等身边容易找到的材料进行堆积塑形。采用不同的材料、不同的构成方法对最终结果都有直接的影响。

纸塑：利用纸便于折叠的特点进行塑形。根据形体的特点可采用折叠、剪刻、拉伸等手段来达到目的。

缠绕：使用绳子、铁丝或其他纤维材料缠绕成形，不同硬度的纤维，有不同的张力，给人的感觉也是不同的。

填充：用塑料、面料或其他材料（透明的或不透明的）做成与对象相似的囊状物，填入不同的材料，制造不同的质感与肌理效果。

相近形体的利用：利用与对象物或者与对象物的局部相近的形进行组合构形。比如圆形，在现实生活中存在很多圆形的物体：光盘、茶杯口、胶带、瓶盖、苹果的切面等，都可以拿来用作构形的元素。

粘贴：粘贴也是一种较为常用的手段，采用不同的材料，用不同的粘贴手段，效果也是不同的。

编织：这是一种传统的工艺，编织的材料有棉绳、丝绳、塑料绳、筒状绳等各种线状绳或带状物体，编织所选用的材料与编织的结构都会对最终结果产生很大影响。

凿刻：在不同质地的材料上，用不同的工具、不同的刀法凿刻的痕迹差别也是很大的。

二维半造型表现的方法很多，这里列举的是常用的几种，学生可以尝试着结合使用。

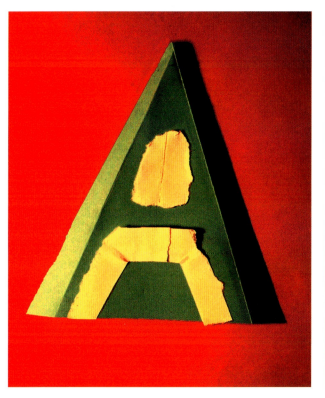
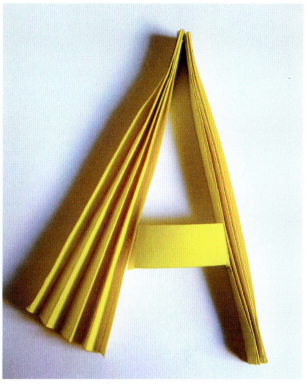
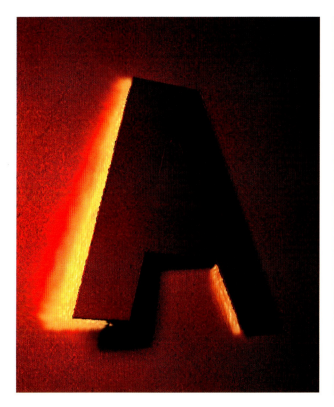
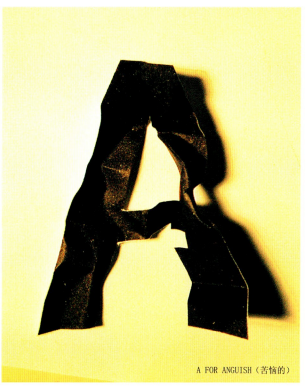

A FOR ANGUISH(苦恼的)

第3章 图形的二维半／三维表现

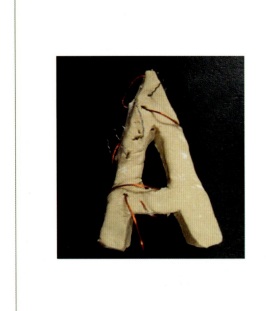

Atrocity

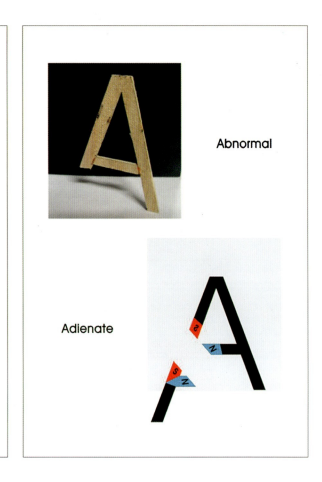

Abnormal

Adienate

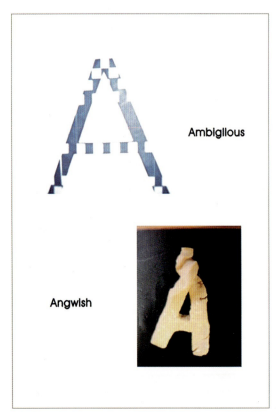

Ambigiious

Angwish

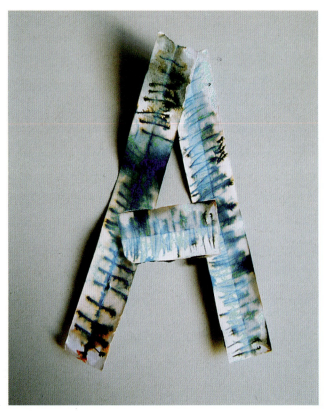

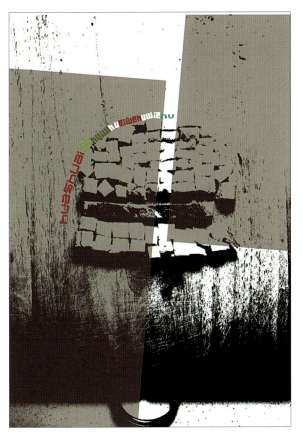
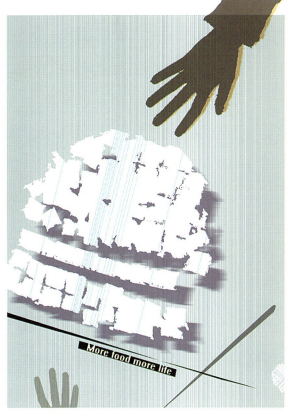
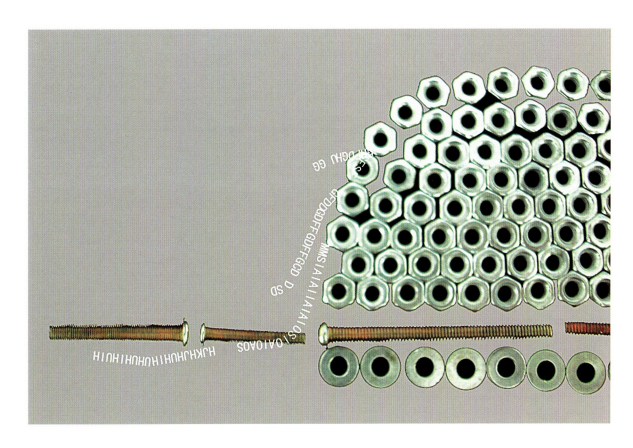

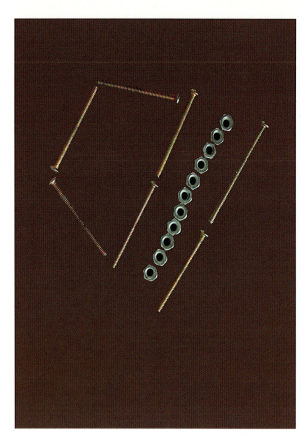
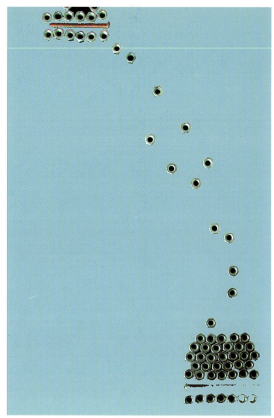
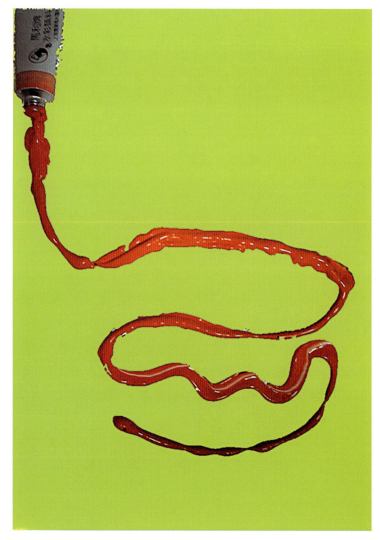

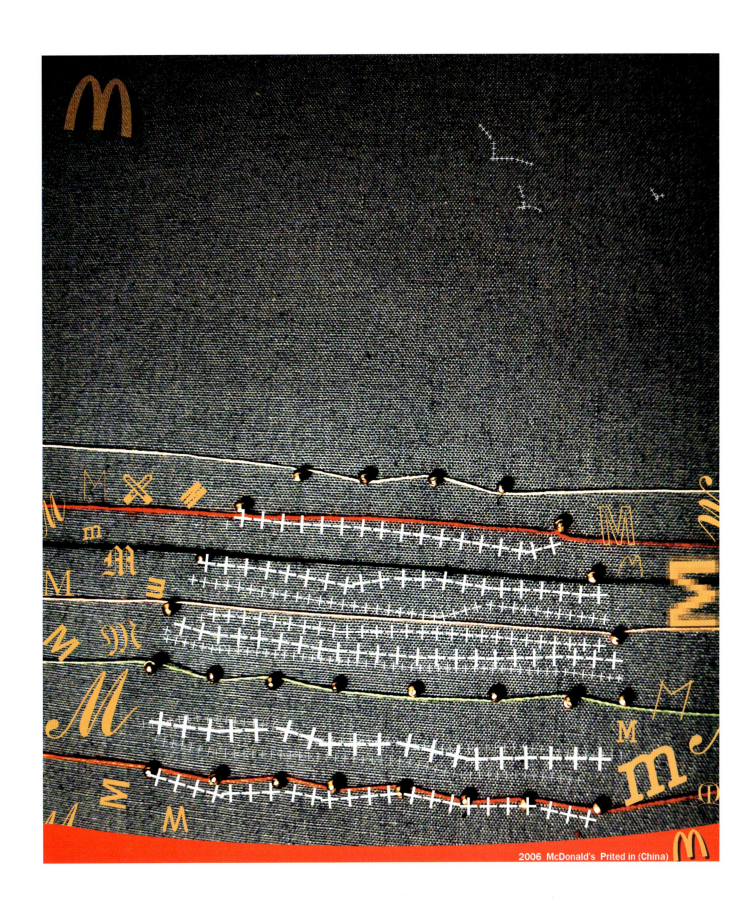

3.3 从立体造型转化为二维图形

图形的二维半／三维的造型表现本身不是目的，其最终目的在于如何从这个的"生成物"中，获取新的灵感，将其转化为可以为图形所用的"东西"。

转化的方式有多种，从工具的角度来说可分为两种：第一种，直接用手来转化，比如使用拓印的方式；第二种，是借助于其他工具来实现，比如使用复印机、扫描仪、照相机等现代成像工具，直到输入电脑进行图像处理。在这个过程中，如何使用工具，使用何种工具，以及使用什么样的方法来获得不同的图形效果，是值得尝试的。这不仅仅是一个转化的问题，更多地涉及到表现的形式法则，比如构图、色彩、对比度、质地等。不同的制作材料，不同的转化工具，不同的处理手法，都可能为图形表现带来一些意外的收获。

作业练习

训练的目标及程序

图形二维半／三维表现训练的目的是使学生通过动手制造的过程，体验并掌握各种材料的特性与表现技巧，对物体进行再创造，灵活掌握多种图形表现语言，能够在以后的设计中灵活多变，根据需要来选择表现形式。在二维表现的基础上，对同一物体进行二维半造物的表现，学生可以自己选择材料，造物过程中注意体现物的特征，结合使用各种造型手段与不同的材料。然后将其直接转化为二维图形，将新的图形作为一个新的创作源泉进一步发展，丰富图形语言的表达形式。

作业设置

(1) 二维半／三维图形表现

作业要求：用不同的材料，不同的造型手段对物体进行二维半的表现。要求不要刻意复制对象，能够把握形态结构特征，并能充分发挥材料的特性，塑造二维半或三维的物体。

作业数量：10件

课时量：4～8课时

(2) 从立体造型转化为二维图形

作业要求：使用多种工具、多种方法将所造的物体转化为平面的图形，并对其表现形式进行简单的处理。使图形的表现语言更加丰富多样，生动有趣。

作业数量：数件成组的系列作品

课时量：8～12课时

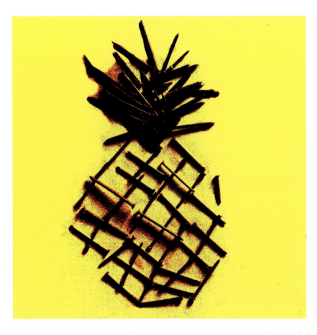
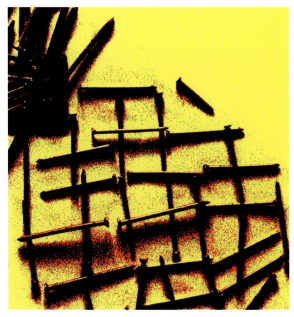

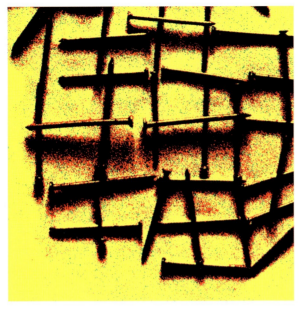
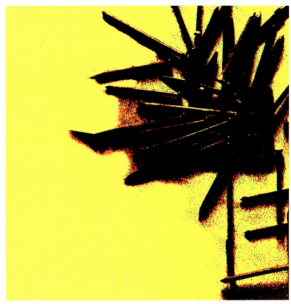
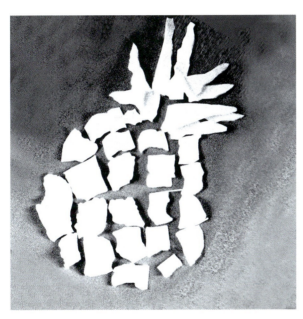
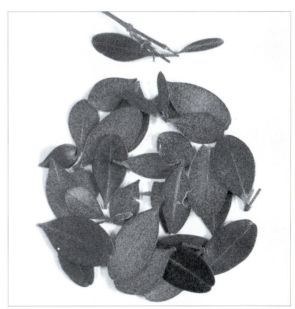
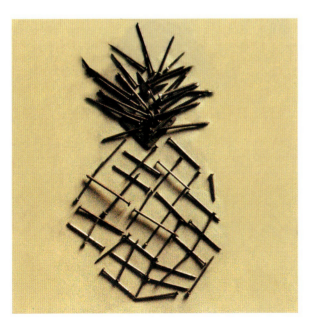

第3章 图形的二维半／三维表现 45

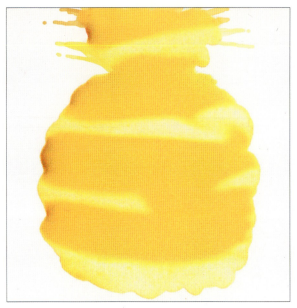
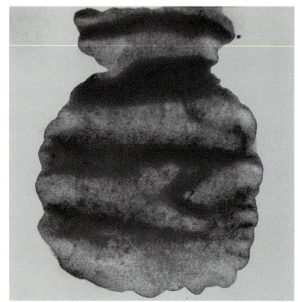
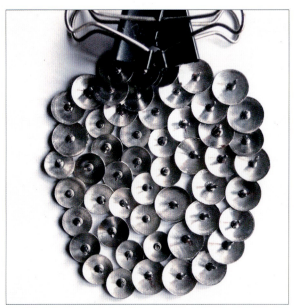
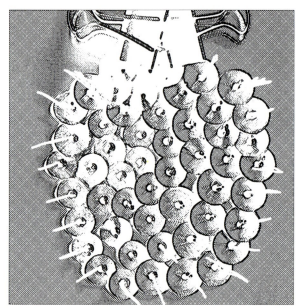
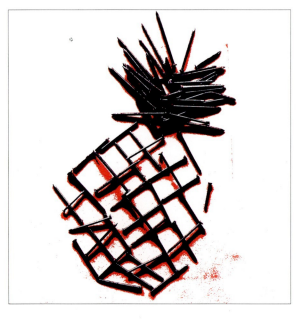
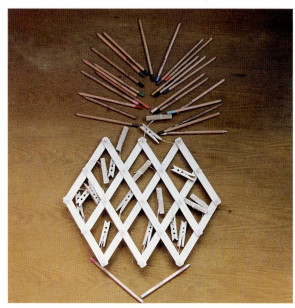

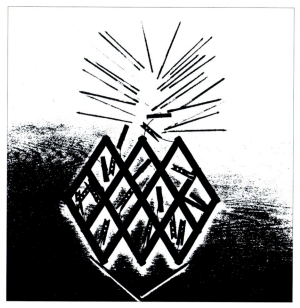
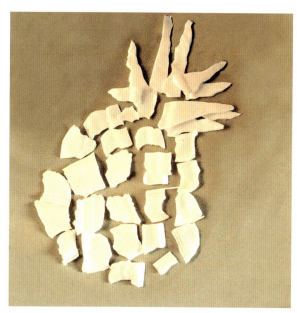
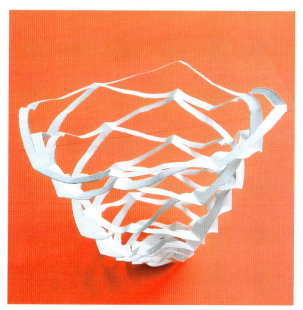
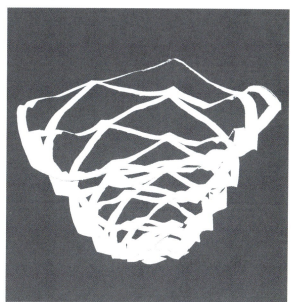
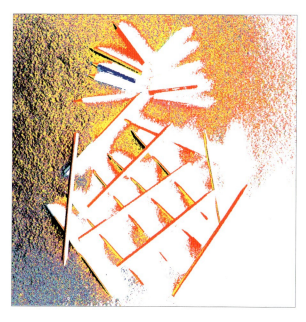
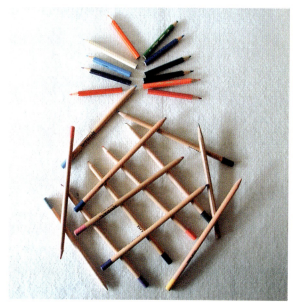

第3章 图形的二维半／三维表现

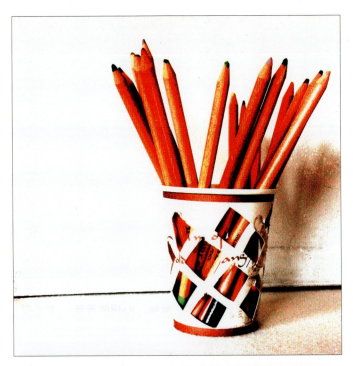

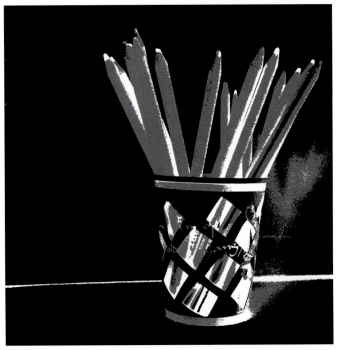

这是一组用不同材料作的菠萝的造型,并经由电脑处理转化为二维图形。注意作者在此并没有刻意去复制一个菠萝,而是抓住菠萝的基本特征,做了各种风格不同的灵活轻松的表现。

第4章 图形的表意

4.1 图形的表意功能

人类传达信息与思想的方式主要有两种,一种是文字,一种是图形、图像。后者相对于前者来说,更为直观和形象。特别是在这个信息涌集的读图时代,图形与图像更是一种容易为人所接受的方式。图形的表意,通俗地来说就是以图的形式来表情达意,目的在于通过图形媒介传达信息与意义,即立"象"以尽"意"。图形的表意功能是图形设计中的核心因素。

"意"在这里有三个层面的含义:一是意思、意味。如:表情达意、诗情画意。二是主观的心愿、意向。如:满意、称心如意。三是人或事物流露的情态意象。如:春意、秋意、雪意、醉意。第一点可以这样来理解,即观者所读解的作品意思,第二点为作者主观要表达的意象,第三点为物体本身表现出来的象。这三者是有差距的。这个问题也是人们现在热衷讨论的一个话题,在这里我们将不作深入的探讨。我们主要关注的是主观形成的意象。从造字的角度来看,"意"字由"音"与"心"组成,属于会意字。意味"心理的声音",即心理意向(或意象),"意象"是图形表达的主要内容。"意象"最初是一个心理学概念,在西方诗学中,英语"imagery"指"精神(心灵)图像"即"心象"、意中之象或意象。意象是主观感情想像与客观表象的结合物,即审美主体受审美客体的启发和诱导,凭借记忆、想像和顿悟而产生的心理形象,是体现主观理解和感情色彩的"心象"。如《庄子》"秋水篇"中记述:庄子与惠子游于濠梁之上。庄子曰:"鲦鱼出游从容,是鱼之乐也。"由鱼之形到鱼之乐,就是一种意象。它并非对物理对象的复制,而是对其总体结构特征的主动把握。

4.2 意象的分类

意象的种类很多,从感受媒介的角度,总体上可分为视觉属性的意象(简称视觉意象)和非视觉属性的意象。非视觉意象包括听觉属性的意象(听觉意象)、触觉属性意象(触觉意象)、嗅觉和味觉意象(嗅觉味觉意象)。"现代生理学的研究成果表明,人的各种感官神经在大脑末端并不截然分开,而是彼此交错、相互联结。所以在生理上各种感觉可以相互联系、达到沟通,这是产生通感的生理基础。"❶我们可以在汉代的装饰造型中看到厚重,可以在唐朝的卷草纹中看到轻柔与润泽;可以在橘红色里嗅到甜美,可以在褐色里感到厚重与温暖;可以在音乐的旋律中看到线条的意象。这就是我们所说的通感。除了人们直观感受的意象之外,还有在长期的生活中形成的抽象概念意象,以及由人们的联想而生成的想像意象。

4.3 意象的图形表达方式

如何把这些心理意象转化为客观的图像?从心理意象的形成到客观图像的表达要经过一个复杂的过程,在这个过程中,由于客观和主体的差异,会产生无数转化的可能性。

(1)首先是由观察而形成的视觉意象。观察在这里是一种积极主动的捕捉,而不是被动的映像。视觉意象是通过视觉感知和理解的形象,它是人们在观察体验中形成的。对事物的形状、色彩、亮度,观察的角度、距离、时间、方向等都是视觉意象表达的重要因素。抓住事物形象的特点,有多少种观察方式,就有多少种表现方法。

(2)触觉意象的表达:闭上眼睛,用触觉来"观察"事物的轮廓及形体特征。感受它的大小、质感(粗糙?光滑?多刺?微刺?柔软?)、重量(轻?重?)、温度(冷?热?)、强度(柔韧?钢硬?)等;仔细"观察"它在你脑海中生成的意象,比如粗糙的质感往往形成一种凹凸不平的意象、多刺的意象,尖、细、繁密;而重量感则与

❶ 王令中 著,《视觉艺术心理学——美术形式的视觉效应与心理分析》,北京人民美术出版社,2005年8月第一版,第31页.

面积大小、色彩的明度紧密联系在一起。

(3)嗅觉和味觉意象：不同的气味、不同味道的强烈度都会给人不同的想像意象，嗅觉与味觉往往与色彩联系紧密，比如高艳度的红色与黄色往往给人甜美的意象，而黄绿色会给人酸酸的感觉，涩涩的味道总是与青绿色联系在一起。

(4)听觉意象：用耳朵来"看"。用木头或金属敲打会产生什么声音？摔在地上又是什么声音？沉闷？清脆？高低？清晰？还是混沌？它的韵律、节奏又是怎样的？比如沉闷的声音表现出来特征：起伏小、低沉、对比弱。节奏体现为造型艺术中的轻重、舒缓、快慢、疏密等对比关系。

事实上，意象具备越多的感觉要素，就显得越生动完整，问题的关键在于找到与各种感受相关联的特性，以可视的形式特征传达较为准确的意象。

(5)抽象的概念意象。抽象概念是在思维过程中形成的，"大脑从周围环境中接到持续不断的数据流，大脑的构造使这些数据自己形成模式，也就是形成观点和概念。大脑的注意系统就是大脑工作方式的一个重要组成部分。所有这一切的作用就是将环境（内部的和外部的）包装成易于辨别和使用的条条块块，当有了语言，词语就附在这些条条块块上面，这样我们就得到了概念"。[1]现在，我们的思维就是与这些条条块块打交道，我们的思维相当大的部分不再是以环境而是以概念本身为对象了。而概念是附着在思维意象上的一个符号，比如说，某人的话很"尖锐"，"尖锐"这个概念附着在利器富有穿透力的意象上。用图形表达出来相对于文字来说就较为直白而生动有趣，这正是图形表达的特点，对概念深刻的理解是用图形表达意义的前提，同时要注意使用视觉心理学方面的技巧。

(6)想像意象是在视觉表象的基础上发挥联想形成的新的意象。想像的过程也是建立联系的过程，事物与事物之间的联系多建立在相似、相近或相反的比较中。我们常常会有想法陷入僵化的经历，脑子似乎冻结了，舒展不开，仅有一个想法似乎也欠妥当，如何打开思路，产生丰富的联想，在比较中有所发现？以下把产生联想的模式分为几种类型，以帮助拓展想像的角度，比如形状的相似、色彩的相似、结构的相似、肌理的相似、关系的相似、意义的相似、声音的相似。想像意象表达的目的是掌握如何根据想像来改造事物，赋予它不同的意义。

作业练习

训练的目标及程序：

图形表意训练的目的在于调动所有感官，拓展意象思维，激发学生的想像力，让大脑自由地联想，获得丰富的素材。

本阶段是对以下能力的训练

记忆——想像——表达，把个人的感受、想像意象以视觉的形式呈现。

(1)记忆：我们经常看事物，却也常常熟视无睹，我们看到的只不过是平常的组成部分，因为没有人愿意花费心思去记住眼前事物的所有细节。要做到这一点，我们必须有意识地加以努力，只有这样，我们才能发现新事物，也才能从周围纷繁复杂的事物中找到灵感。想像建立在记忆的基础上，记忆基本上是一个联想和连接的过程，在很大程度上取决于恰当的想像。想像与记忆是密不可分的两个概念。记忆代表着对事物特征观察的敏感度。这里要解决的问题是，如何记住事物对象特征，形成清晰的意象。

(2)想像：想像练习的主要目的是掌握如何根据想像来改造事物，赋予它不同的意义。想像一下如何重新安排物件可以让它们获得新的意义？怎样重新分配或重新组织各个部分来达到另一种效果？怎样让一个场景呈现出多重意义？

(3)表达：根据不同的意象来判断选择不同的表达方式和风格。

表达的方式：描述、象征、臆想、符号化……。

表达的风格：插图、贴画、动画、卡通、自由绘画……

[1] 《思维的训练》．[英]德坡诺著，何道宽译．北京：生活·读书·新知三联出版社，第37页。

不同的表达媒介、工具：水彩、墨水、炭条、铅笔、纸笔、各种自制工具……

利用不同的手段：手做、手画、摄影、复印、电脑制作、不择手段……

作业设置

(1) 触觉意象的表达

作业要求：用手来触摸物体，感受物体的形态、轮廓、质地、重量、温度等特征，分别将其诉诸视觉形象。注意不要看该物体。

作业数量：5张，A4纸的一半大小

建议课时：4课时

(2) 嗅觉和味觉意象的表达

作业要求：做深呼吸，感受物体散发出的气味，并放入嘴中，品尝其味（如果可以吃的话），感受其味道的强度、温度，将其诉诸视觉形象，注意不要看该物体。

作业数量：5张，A4纸的一半大小

建议课时：4课时

(3) 概念意象的表达

作业要求：以某个字母为开首的英文单词10个，作为表达的原始概念。比如以字母"A"开首的单词：aristocrat、allure、atrocity、addict、album、alight 等等，在字母"A"的基础上表现。要求表达准确、生动、画面完整。

作业数量：10张，A4纸的一半大小

建议课时：4课时

(4) 想像意象的表达

在对物体基本特征把握的基础上，分别从形态、结构、质地、色彩等方面发挥想像力。将意象投射到视觉对象上，增加想像的灵活性；利用视觉的感受力使大脑展开联想，达到有意识地运用想像力来改变意象的目的，将图形作进一步的发展。

作业数量：10张

课时量：8~12课时

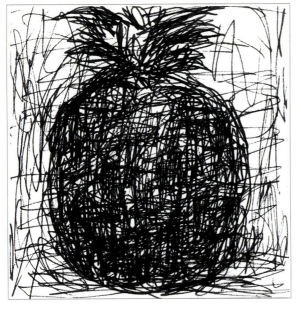
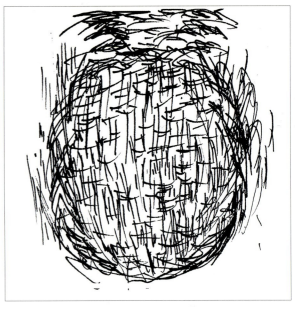
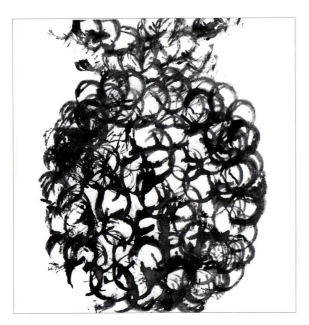
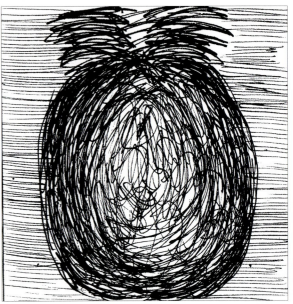
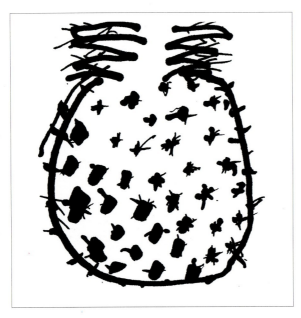
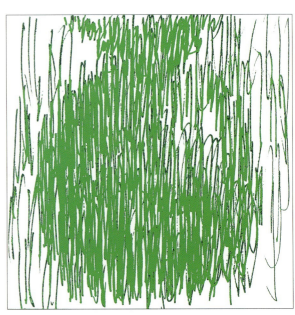

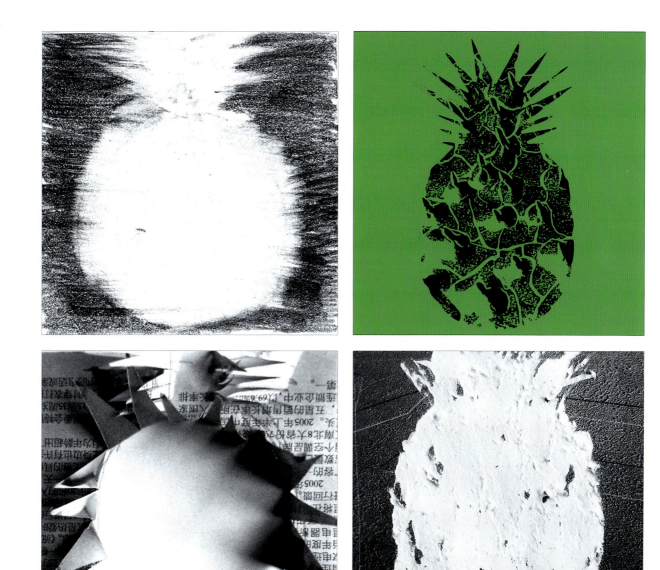

以上是一组触觉表现的图形。作者抓住了菠萝多刺,凹凸不平的粗糙质感进行了描绘与不同方式的表述。

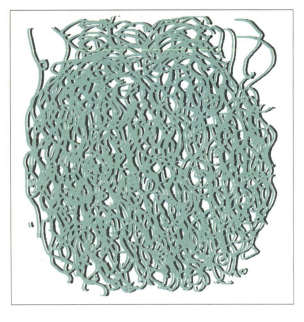
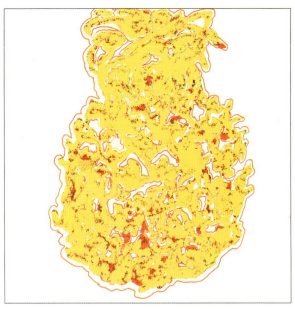
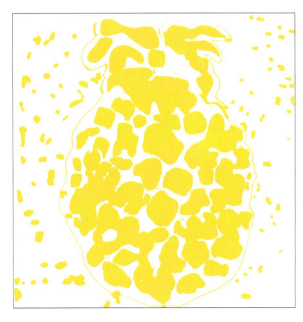
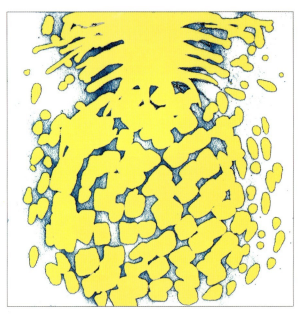

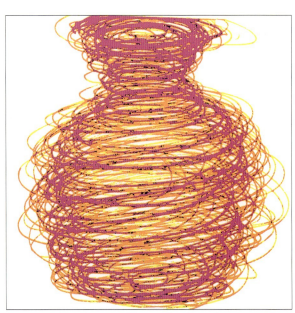

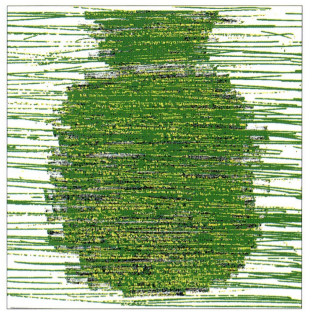
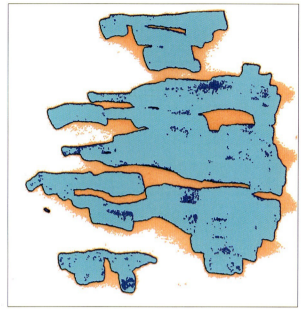
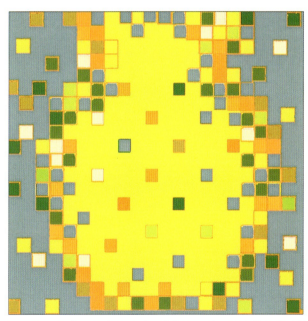

以上是一组嗅觉表现的图形。菠萝散发着一种浓浓的香甜的味道。对味道的表现作者使用了一系列的色彩，表述了对菠萝味道的感受与理解。

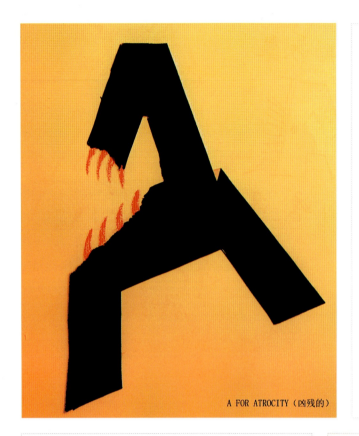

A FOR ATROCITY（凶残的）

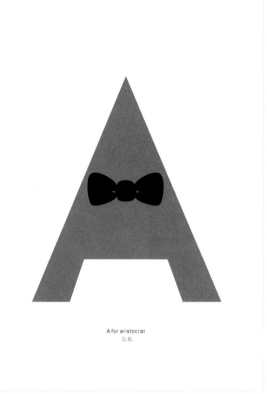

A for aristocrat
贵族

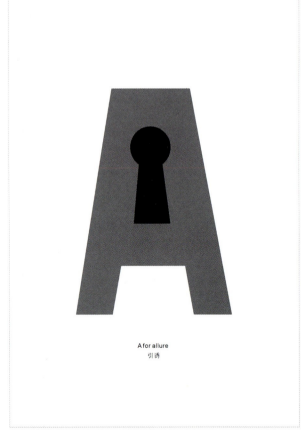

A for allure
引诱

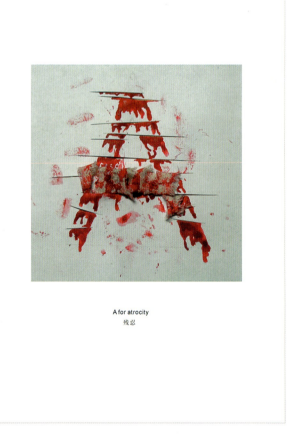

A for atrocity
残忍

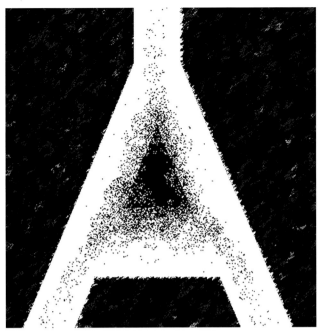
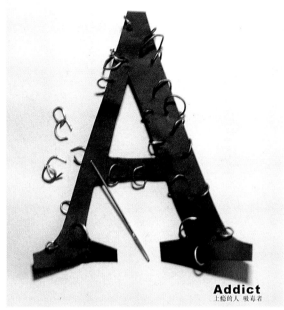
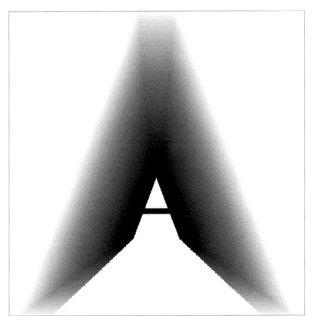

以上是一组关于菠萝想象意象表述的图形。作者用电脑处理的方式表现了一系列的由菠萝的形状、结构、质地所引发想像意象，分别赋予它们以不同的表现意义。

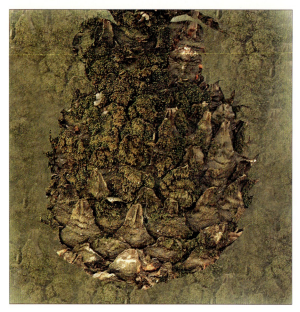
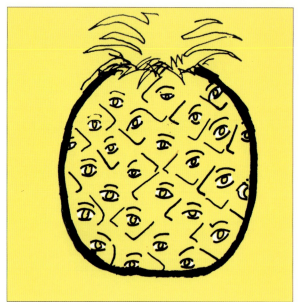
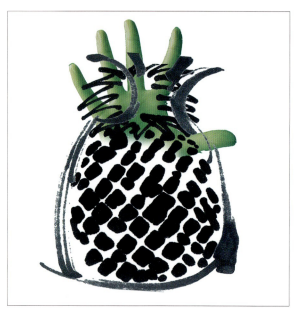
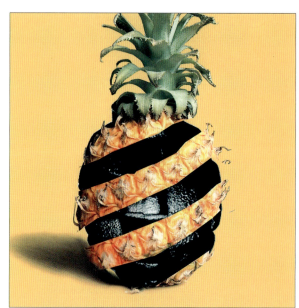

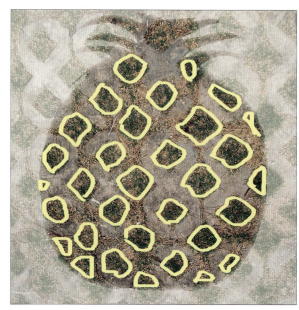

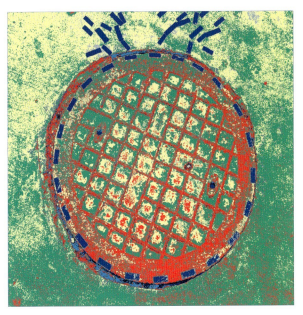
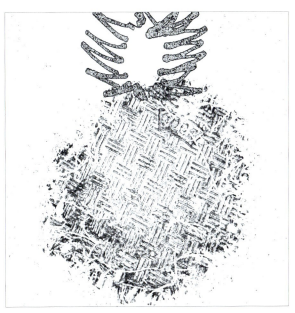
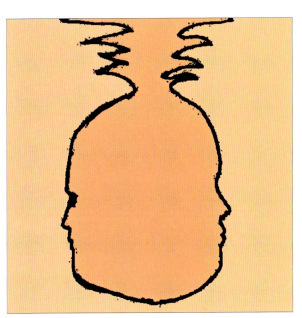
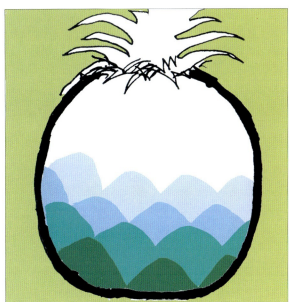
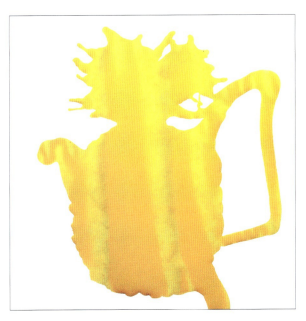
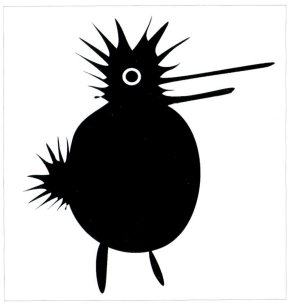

第4章 图形的表意 59

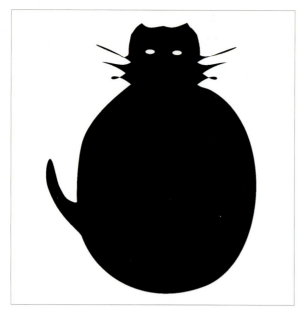
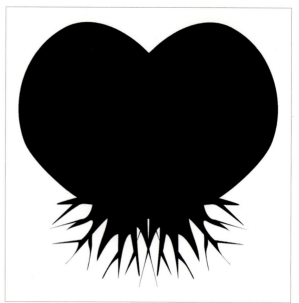
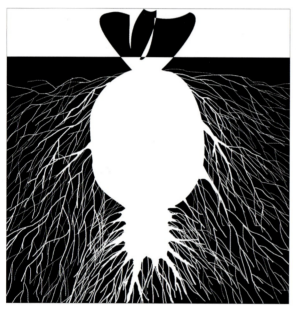
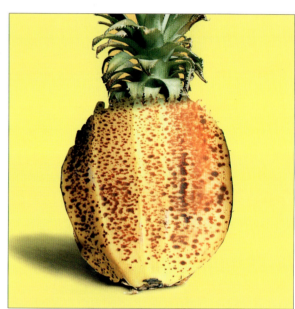
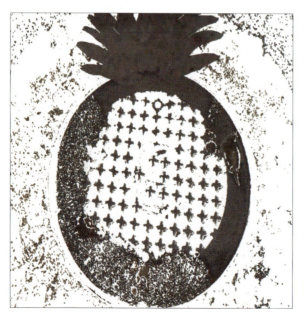
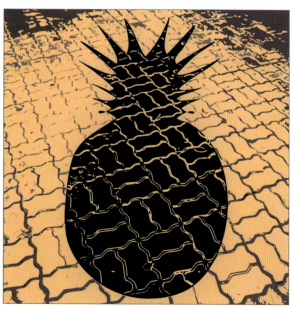

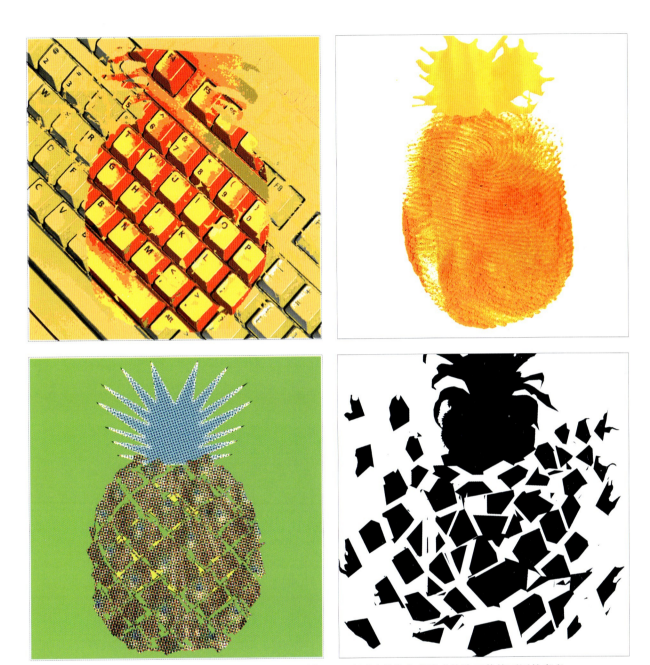

这是在基础图形表现的基础上,经过电脑处理的一系列作品。不同图形的表现形式传达了截然不同的意义。

致谢

感谢中国美术学院视觉传达设计系04级丁班的同学，以及中国美术学院建筑系研究生叶盈同学为本书提供丰富的作品资料。

感谢中国美术学院江滨博士的热情支持，以及在本书的编辑过程中的提出宝贵建议，使得本书顺利完成。